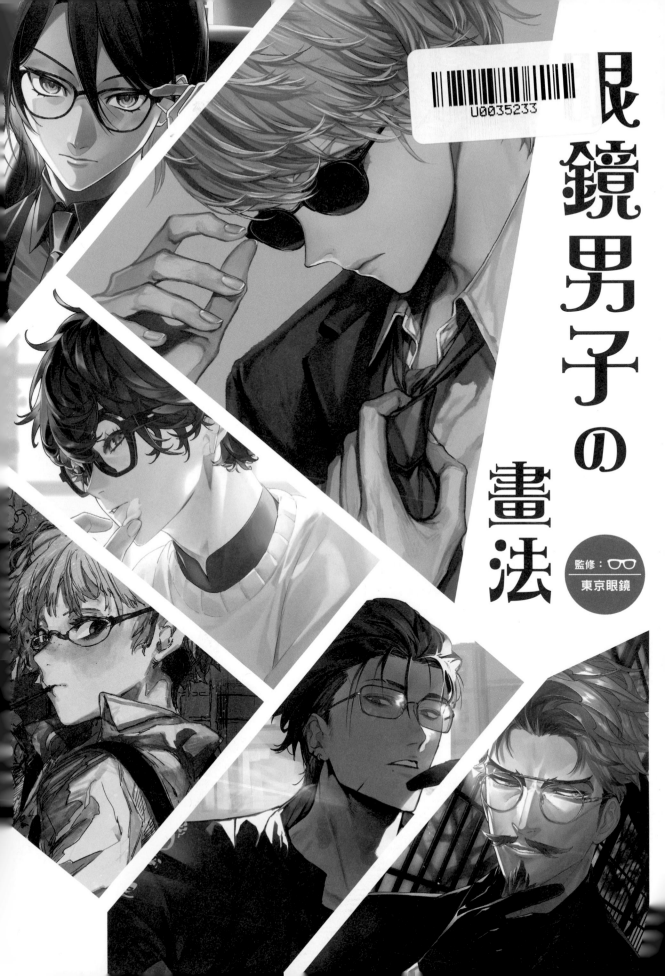

眼鏡男子の畫法

監修：東京眼鏡

前言

眼鏡不只是視力矯正工具，還是會讓外貌印象產生強烈變化的時尚單品。作為這種時尚單品的眼鏡，在動畫、漫畫或遊戲中也是受歡迎的「屬性」，所謂的「眼鏡角色」是作品中不可或缺的存在。

本書是描繪眼鏡角色中，特別是男性——眼鏡男子時的必備技巧書。書中解說了在描繪有魅力的眼鏡男子時，一定要具備的眼鏡基本知識與訣竅。而且還刊載了 6 位實力派插畫家創作出色眼鏡男子插畫的詳細花絮。

此外，在編輯製作本書時，株式會社 東京眼鏡也提供了插畫製作資料、給予建議，並負責監修工作。

CONTENTS

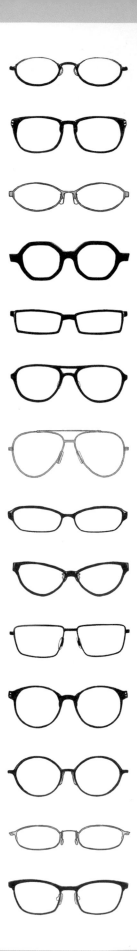

 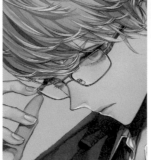
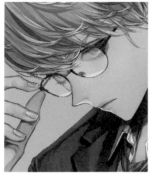 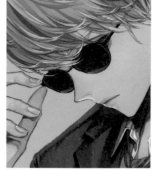
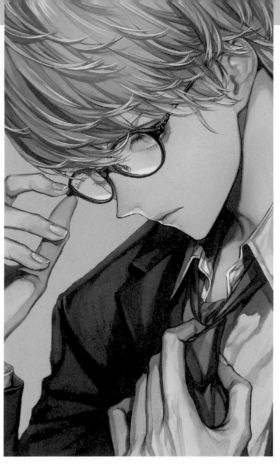

Illustration by 神慶

製作花絮 ➡ P.24　　差分版本展示 ➡ P.51

Illustration Gallery

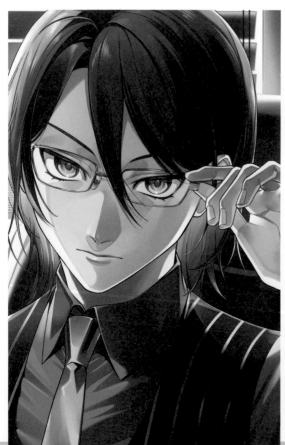

Illustration by M.A.K.A

製作花絮 ➡ P.54　　差分版本展示 ➡ P.69

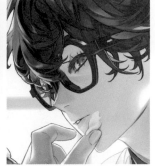

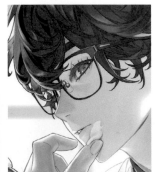
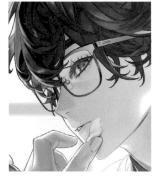

Illustration by ふぁすな

製作花絮 ➡ P.72　　差分版本展示 ➡ P.87

Illustration by 木野花ヒランコ

製作花絮 ➡ P.90　　差分版本展示 ➡ P.105

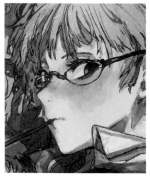
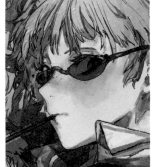
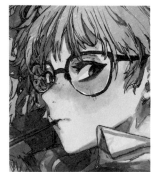
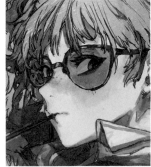
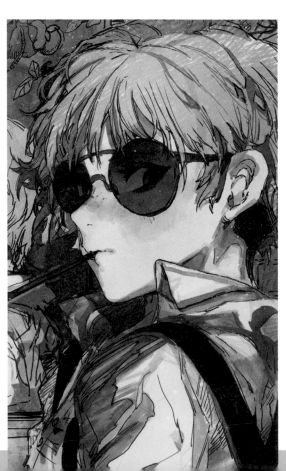

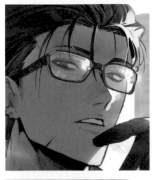
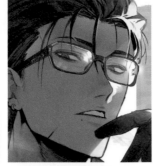
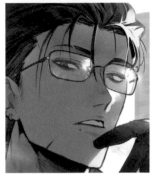
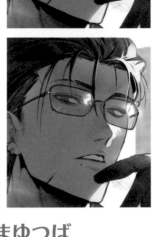
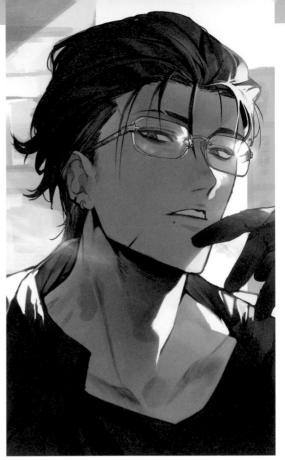

❋ Illustration by まゆつば

製作花絮 ➡ P.108 差分版本展示 ➡ P.123

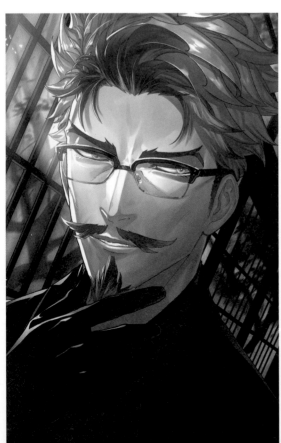

❋ Illustration by 鈴木 類

製作花絮 ➡ P.126 差分版本展示 ➡ P.141

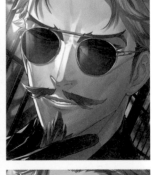
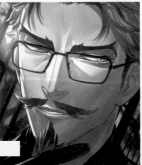
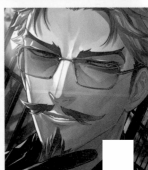

❋ 本書的使用方法

本書是由**基礎篇**和**實踐篇**這兩部分組成。

在基礎篇會為大家解說關於眼鏡的基本知識和眼鏡的畫法。

接著在實踐篇則會詳細追蹤 6 位插畫家製作眼鏡男子插畫的過程。當中更詳盡傳授了「眼鏡描繪」的相關資訊。

此外，在各個眼鏡男子插畫中，也製作了配戴不同眼鏡的**眼鏡差分**版本。

差分版本的插畫會刊載於各個製作花絮說明的最後。而變更眼鏡造成的「插畫或人物的印象變化」，也添加了創作者本人的解說。

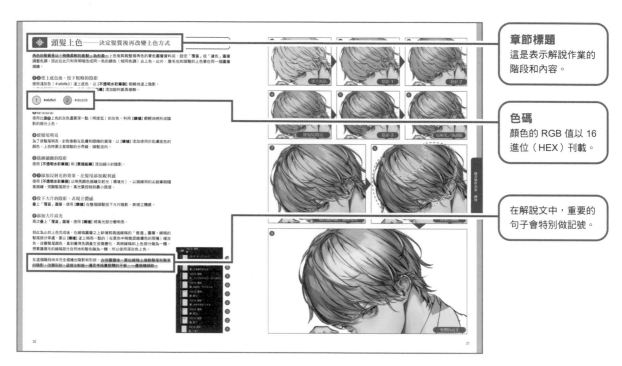

章節標題

這是表示解說作業的階段和內容。

色碼

顏色的 RGB 值以 16 進位（HEX）刊載。

在解說文中，重要的句子會特別做記號。

圖號

表示作業的順序。有些章節也會刊載圖層結構。在對應圖層都有標註相同的號碼。

POINT

這部分會解說知道就會更有助益的知識和訣竅。

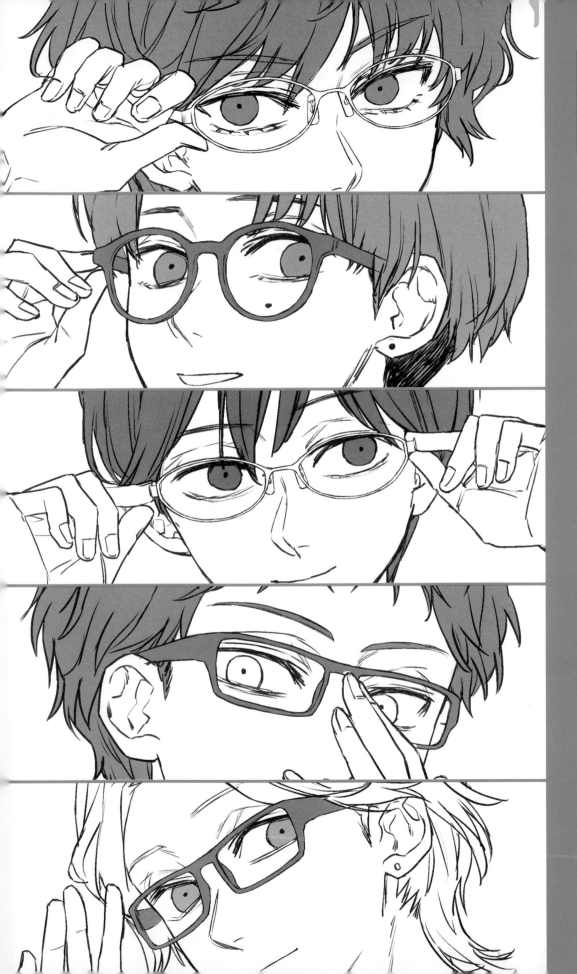

基礎篇 眼鏡的畫法和基本知識

❊ 眼鏡的基本構造

眼鏡是我們身邊的工具,但是仔細觀察眼鏡的機會並沒有那麼多。順利描繪眼鏡的必備一步,就是要對眼鏡構造有正確的理解。在此將針對構成眼鏡的部件和其功能進行解說。

鏡片

這是肩負視力矯正這種眼鏡主要功能的部件。根據度數的差異,鏡片厚度會改變。基本上是無色透明。最近有色鏡片也很常見。

鏡圈

這是固定鏡片的框架。根據設計和材質的差異,會變化成各種形狀。是決定眼鏡印象的部件。

鼻橋

這是連接左右鏡片的部件。和鏡圈一樣,是會強烈影響外貌印象的部件。

鼻托&鼻托支架

鼻托是指右圖以綠色做記號的部件。這是從兩側夾住鼻子,支撐眼鏡的部件。鼻托支架就是右圖的黃色部件,這是連接鼻托和鏡框的金屬零件。

椿頭

這是位於眼鏡兩端的部件,是連接鏡圈和鏡腳的部件(→P.14)。

鉸鏈

這是連接鏡腳(鏡臂)和椿頭的部件。透過鉸鏈的開闔,鏡腳便能折疊起來。

鏡腳

也稱為「鏡臂」。這是從椿頭朝耳朵延伸的部件。尖端大多是彎曲的。掛在耳朵上就能撐住眼鏡。

腳套

也稱為「尖端賽璐珞」或「尖端護耳套」。會包覆鏡腳的尖端以及接觸到耳朵的部分。

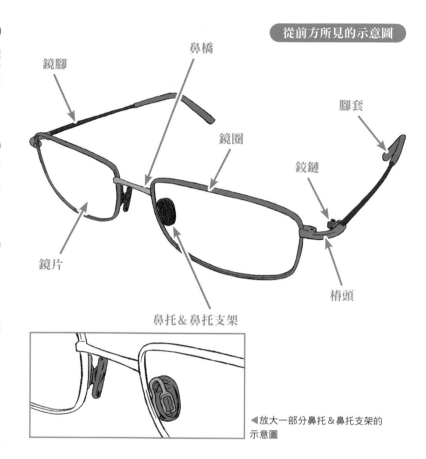

從前方所見的示意圖

鏡腳　　鼻橋　　腳套　　鏡圈　　鉸鏈　　鏡片　　椿頭

鼻托&鼻托支架

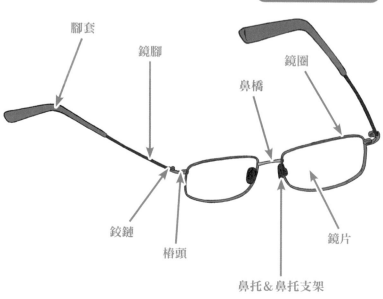

◀放大一部分鼻托&鼻托支架的示意圖

從後方所見的示意圖

腳套　　鏡腳　　鏡圈　　鼻橋　　鉸鏈　　椿頭　　鏡片　　鼻托&鼻托支架

❖ 眼鏡的材質

◆ 金屬鏡框 ◆

主流是強度高的細鏡框。金屬光澤會形成難以被時代或流行影響的品味。但是若添加太多裝飾物,主體分量增多,就不適合拿來配戴。設計幅度和塑膠鏡框相比之下略為狹小。

金

金這種材質過於柔軟,所以極少直接做成鏡框。因此會和銀、銅或鎳混合成為金合金,或是在其他金屬鏡框上加上一層薄薄的金(鍍金)。

鈦

這是重量輕、耐蝕性佳,而且便宜的金屬。以金屬鏡框來說,這是最主要的材質。

合金

融合兩種以上金屬的物質稱為「合金」。使用於鏡框的代表性合金包含黃銅(銅和鋅的合金)等材質。

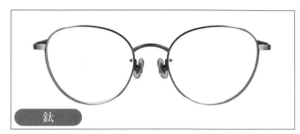

鈦

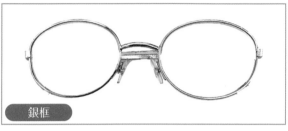

銀框

銀框

銀色鏡框俗稱「銀框」。不過銀的材質柔軟,容易發黑,所以不適合作為鏡框的材質。銀框眼鏡大多是利用銀之外的金屬製成的。

◆ 塑膠(賽璐珞)鏡框 ◆

雖然是塑膠製且分量輕的鏡框,但要保持強度就必須要有一定的寬度。因此主流是較粗的鏡框。容易加工和上色,設計幅度大。
「賽璐珞鏡框」這個名稱是以前鏡框主流是賽璐珞材質時遺留下來的。現在的主流則是醋酸纖維材質(後面會提到)。

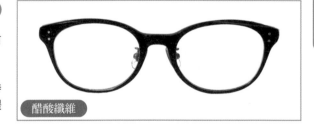

醋酸纖維

賽璐珞

這是有彈力,加工性佳的合成樹脂。以前曾是基本款的鏡框材質。因為易燃等缺點,現在已經被醋酸纖維取代。不過由於其具有獨特光澤,現在仍然擁有超高的人氣。

醋酸纖維

這是取代賽璐珞,作為現在塑膠鏡框材質的主流樹脂。彈性雖然不如賽璐珞,但其特徵是具有非易燃性,而且也不容易受紫外線影響。

◆ 其他鏡框 ◆

龜甲

這是人稱「玳瑁」的海龜甲殼製作的加工品。手感佳,也容易與體溫融合,所以配戴時很舒適。現在因為華盛頓公約的規定,禁止玳瑁的商業交易。因此真正的龜甲鏡框眼鏡非常稀少。

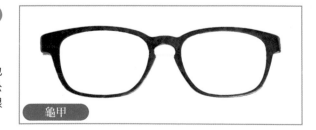

龜甲

❖ 眼鏡的種類

眼鏡根據鏡圈和鏡框的形狀，可以分類成各種樣式。
在此統整了代表性樣式。

橢圓形

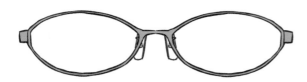

這是較小的橢圓形眼鏡。與其他樣式相比，是任何人都
適合的基本款設計。會形成沉穩印象。

圓形

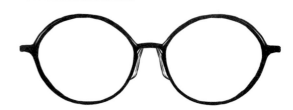

這是圓形眼鏡中，最接近圓形的眼鏡。雖然視覺衝擊性
稍強，但是會形成聰明且柔和的印象。

波士頓

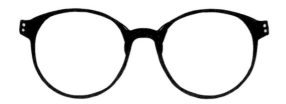

特徵是帶有圓弧的倒三角形鏡片。這是古典眼鏡的基本
款設計，會形成高雅印象。

飛行員（semi automatic 款式）

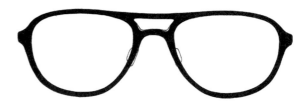

這是較大且稍微接近四方形的眼鏡。這種樣式會醞釀出
狂野的氛圍。

飛行員（淚滴形）

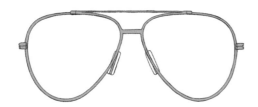

這是像淚滴一樣，以下垂鏡片形狀為特徵的眼鏡。這種
樣式大多使用於太陽眼鏡。

威靈頓

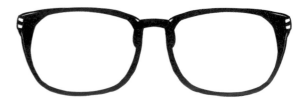

特徵是倒梯形且稍微帶點圓弧的鏡片。雖然比較大，但
不論在哪一種場合配戴都很協調。

方形

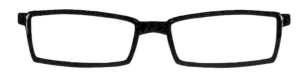

這是橫面寬的四方形眼鏡。鏡片若變成有稜角的倒梯
形，就會稱為「巴黎款」（→P.52、P.143）。

列克星頓

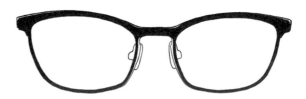

這是鏡框上邊長的四方形眼鏡，設計成鏡圈上方較粗的
樣式，會給人帶來冷靜且成熟的印象。

狐狸形

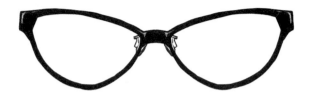

這是像狐狸一樣外眼角往上的眼鏡。會給人帶來敏銳且整潔的印象。

八角形

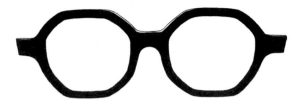

這是八角形鏡片形狀極具特色的眼鏡。能展現出有個性且復古的氛圍，不論是哪一種臉型都很適合。

眉框

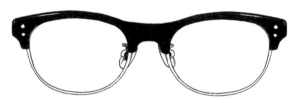

別名是「SIRMONT」。特徵是上邊看起來像眉毛一樣的寬鏡框。會給人帶來誠實且有威嚴的印象。

半框

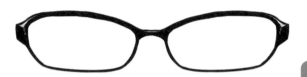

眼鏡下半部分沒有鏡圈，而是在鏡片加入溝槽，以釣魚線支撐固定。會形成清爽印象。

無框

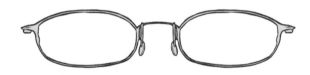

這是只透過鏡腳和鼻橋支撐鏡片的眼鏡。不顯眼，能維持原本面貌給人的印象。

下半框

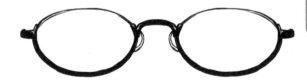

這是上半部分沒有鏡圈的眼鏡。能看見眉毛和眼睛，所以想要讓眼睛引人注目時，建議使用這種樣式。

POINT　鼻托的種類

鼻托除了在 S 形鋼絲前端有支架的類型（參照 P.8）之外，還有和鏡圈一體化的固定型鼻托❶。固定型鼻托大多使用於塑膠鏡框。
另外也有一種無鼻托，以鼻橋直接垂掛在鼻子上的眼鏡❷。

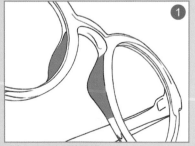

▲鼻托是固定型的眼鏡。

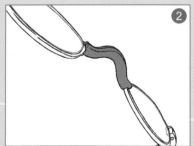

▲以鼻橋支撐的眼鏡。

✳ 眼鏡的畫法

在此會解說依靠導引線繪製眼鏡的方法。這是不用數位工具就能使用的技巧。以數位工具畫圖時，也有使用 [變形工具] 的方法。這個方法會在 P.135 詳細解說。
如果已經具備 3DCG（3D computer graphics）知識，製作臨摹用的 3DCG 模型也是一個方法。即使無法自己製作 3DCG，最近也有許多可以免費使用的 3DCG 模型。

描繪導引線

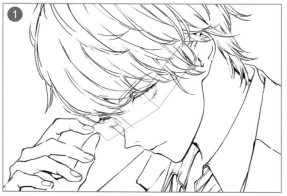

一開始要先描繪人物的臉部。從臉上畫出導引線。想像在眼睛前面放置一塊板子的畫面。在這個構圖中，後側（畫面左邊）會形成透視。

塑造大致形狀

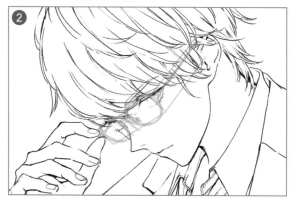

順著導引線，塑造出眼鏡的大致形狀。利用上色線條塑造形狀後，就不會和臉部線條混雜在一起。可以正確地掌握形狀。

描繪細節

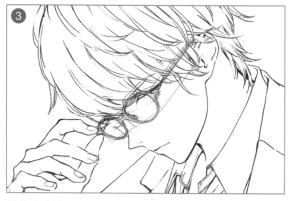

接著陸續描繪鼻橋、鏡圈和椿頭等部件。

清稿

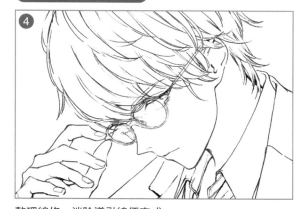

整理線條，消除導引線便完成。

POINT 前面彎曲的眼鏡的畫法

也有前面（鏡片、鏡圈和鼻橋）部分稍微往前彎曲的眼鏡。遇到這種情況也要讓導引線彎曲。想像眼前不是放置筆直的板子，而是讓彎曲的板子順著臉部球體的畫面。

▲導引線

▲完成

※ 描繪眼鏡時的重點

在此要解說描繪眼鏡時必須掌握的重點、常犯的錯誤。記住各個重點再描繪,就能畫出充滿真實感的眼鏡。

使左右兩邊的鏡片形狀一致

雖然有單片眼鏡等部分例外的情況,但眼鏡幾乎都是左右對稱的設計。即使左右形狀只有一點點不一樣,就會非常顯眼。為了避免出現變形,繪製時要利用導引線、臨摹模型,注意左右對稱的描繪狀態。

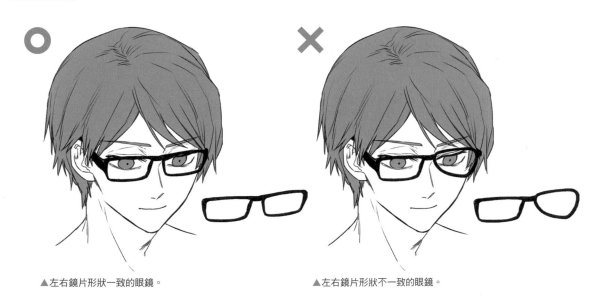

▲左右鏡片形狀一致的眼鏡。　　　　　　　　　　▲左右鏡片形狀不一致的眼鏡。

鏡片和鏡框有厚度

鏡片和鏡框乍看是平面的,但是不能忘記厚度的存在。有無描繪出厚度,在插畫完成度會產生極大差異。

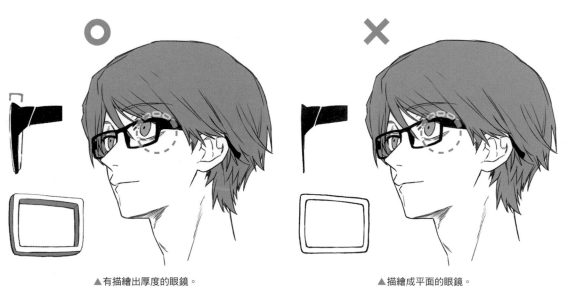

▲有描繪出厚度的眼鏡。　　　　　　　　　　▲描繪成平面的眼鏡。

也有眼睛在鏡片外側的情況

人物的眼睛不見得總是會在鏡片的內側。更不用說鏡片小的眼鏡或是有角度的構圖。如果是想要露出人物眼睛的插畫，就要事先注意臉部的角度。

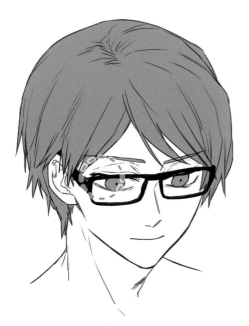

▲俯視構圖。眼睛超出上方鏡框。

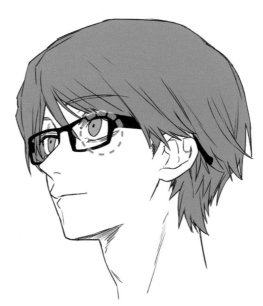

▲仰視構圖。眼睛超出鏡框旁邊。

注意不要忘記描繪樁頭

樁頭是構思眼鏡構造時，容易在無意中忘記其存在的部件。
但是一旦忘記描繪樁頭，就會失去眼鏡的真實感。

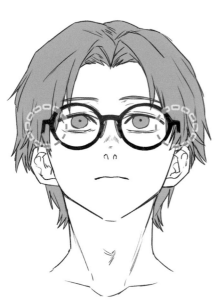

▲以仰視構圖描繪的樁頭。

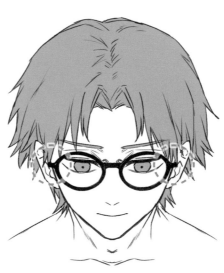

▲以俯視構圖描繪的樁頭。

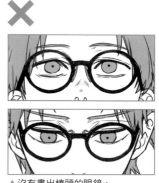

▲沒有畫出樁頭的眼鏡。

鏡片變形效果以及鏡片和眼睛的距離

透過透鏡，物品看起來會變形。眼鏡的鏡片也一樣。變形方式會根據鏡片的種類或度數而有所不同。事先決定眼鏡的鏡片設定，就能描繪出充滿真實感的畫面。
此外眼鏡的鏡片並沒有緊貼著眼睛。這是採取正面構圖描繪眼鏡時，容易在無意中忘記的事實。為了在眼睛和鏡片之間形成適當距離，描繪時要注意眼鏡的配置。

▲近視用鏡片的變形（上圖）和遠視用鏡片的變形（下圖）。

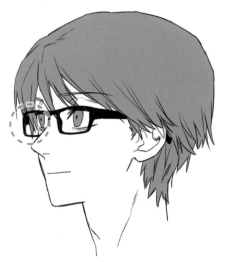
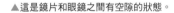

▲這是鏡片和眼鏡之間有空隙的狀態。

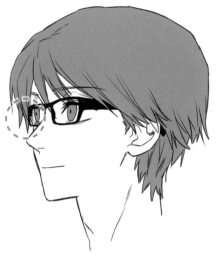

▲沒有空隙的狀態。

描繪側臉時，鏡腳的處理方式

要描繪配戴眼鏡的人物側臉時，會出現鏡腳和眼睛重疊的情況。在這種情況下，也有一種表現方法是不描繪出重疊部分的鏡腳（左圖）。這是因為要確實露出人物的眼睛。但是最近將鏡腳規規矩矩畫出來的情況也增加了（右圖）。因為在真實描繪的畫作中，這種省略表現會浮現出來。
配合想要描繪的插畫風格，進行必要的處理吧。

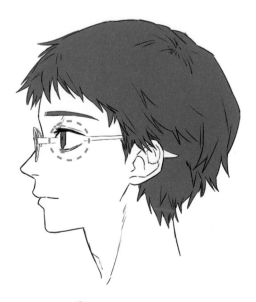

▲省略鏡腳的側臉。

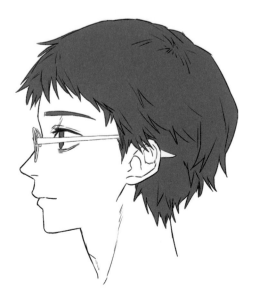

▲畫出鏡腳的側臉。

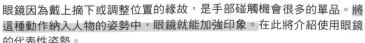

✳ 眼鏡和人物的姿勢

眼鏡因為戴上摘下或調整位置的緣故,是手部碰觸機會很多的單品。將這種動作納入人物的姿勢中,眼鏡就能加強印象。在此將介紹使用眼鏡的代表性姿勢。

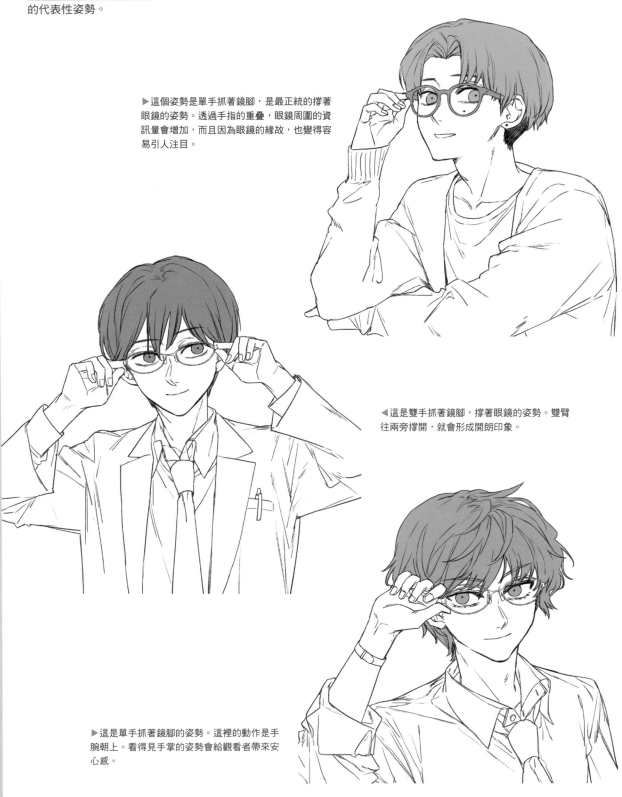

▶這個姿勢是單手抓著鏡腳,是最正統的撐著眼鏡的姿勢。透過手指的重疊,眼鏡周圍的資訊量會增加,而且因為眼鏡的緣故,也變得容易引人注目。

◀這是雙手抓著鏡腳,撐著眼鏡的姿勢。雙臂往兩旁撐開,就會形成開朗印象。

▶這是單手抓著鏡腳的姿勢。這裡的動作是手腕朝上。看得見手掌的姿勢會給觀看者帶來安心感。

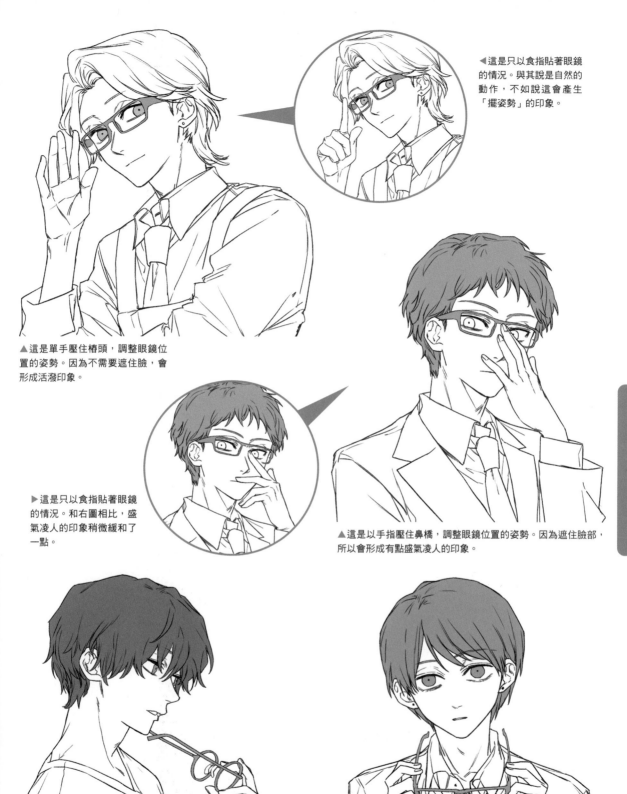

◀這是只以食指貼著眼鏡的情況。與其說是自然的動作，不如說這會產生「擺姿勢」的印象。

▲這是單手壓住樁頭，調整眼鏡位置的姿勢。因為不需要遮住臉，會形成活潑印象。

▶這是只以食指貼著眼鏡的情況。和右圖相比，盛氣凌人的印象稍微緩和了一點。

▲這是以手指壓住鼻橋，調整眼鏡位置的姿勢。因為遮住臉部，所以會形成有點盛氣凌人的印象。

▲這是單手摘下眼鏡的姿勢。負擔集中在眼鏡單側，形成鏡框變形的原因，所以實際上不推薦這個姿勢。也會給人物帶來粗枝大葉的印象。

▲這是雙手摘下眼鏡的姿勢。實際摘下眼鏡時，也推薦這個方式。給人帶來的印象是「這是有禮貌的人物」。

✤ 臉型和眼鏡造成的印象變化

◆ 臉部輪廓種類 ◆

人的臉大致可以分類成五種形狀。一般而言，蛋形臉被視為勻稱美麗的臉孔。以蛋形臉為基準，根據橫豎的平衡差異，又能分類成方臉、長臉、圓臉和三角臉這四種臉型。眼鏡根據鏡框和鏡片的形狀，會產生改變臉部橫豎比例印象的錯覺效果。配戴適當設計（形狀）的眼鏡，就能讓臉型印象接近理想形的蛋形。

眼鏡種類請參照（P.10）。

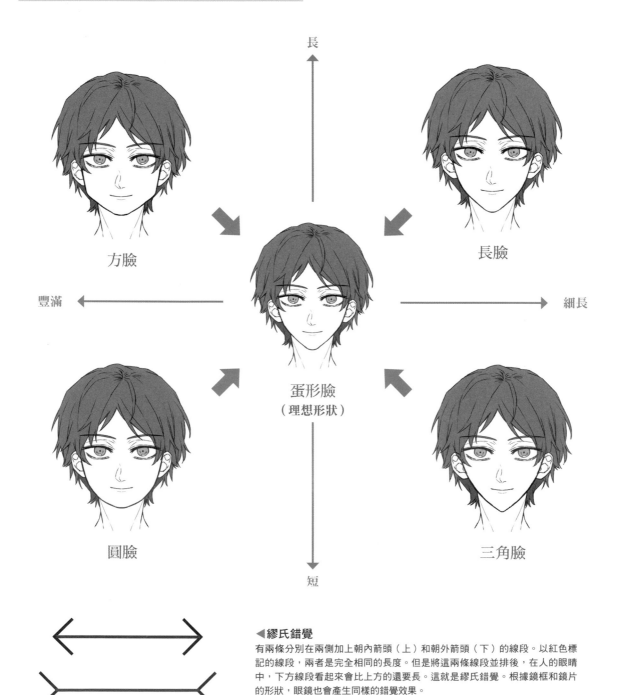

長

方臉　　　　　　　　　　　長臉

豐滿　　　　　　　　　　　　　　　細長

蛋形臉
（理想形狀）

圓臉　　　　　　　　　　　三角臉

短

◀ 繆氏錯覺
有兩條分別在兩側加上朝內箭頭（上）和朝外箭頭（下）的線段。以紅色標記的線段，兩者是完全相同的長度。但是將這兩條線段並排後，在人的眼睛中，下方線段看起來會比上方的還要長。這就是繆氏錯覺。根據鏡框和鏡片的形狀，眼鏡也會產生同樣的錯覺效果。

✳ 適合方臉的眼鏡

方臉的臉部輪廓是往橫豎伸展的臉型。因此選擇能讓輪廓看起來變小的
眼鏡，就會接近理想形（蛋形）。

▼自然的方臉

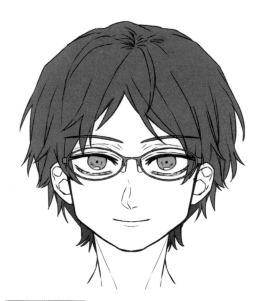

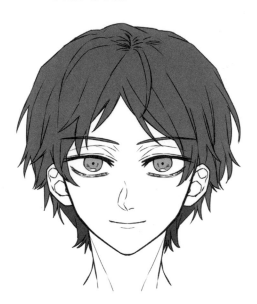

適合的眼鏡 橢圓形款式

帶有圓形曲線的橢圓形款式，能彌補直線式且有起伏
的臉部線條。會給人帶來柔和又溫柔的印象。

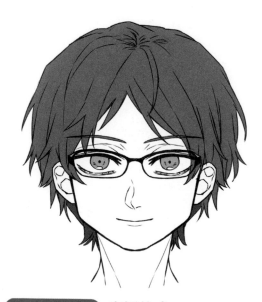

適合的眼鏡 半框款式

半框款式是下半部分沒有鏡框的款式。眼鏡和臉部一
體化，就能減緩寬下巴的印象。

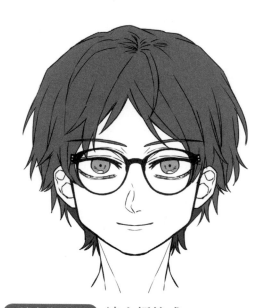

適合的眼鏡 波士頓款式

這是會添加溫柔印象的波士頓款式。選擇縱長幅度長
且較粗的鏡框，就會形成俐落的印象。

❋ 適合長臉的眼鏡

這是往縱向伸展的長臉。選擇能緩和臉部長度的眼鏡，就會形成理想的平衡。

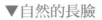
▼自然的長臉

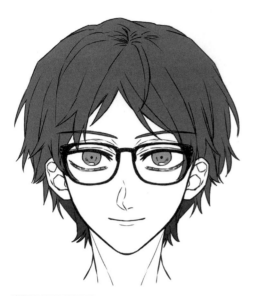

適合的眼鏡　威靈頓款式

這是鏡片縱長幅度長的威靈頓款式。這樣鏡框下半部分會位於臉部下方，鏡框和臉部線條就容易保持平衡。

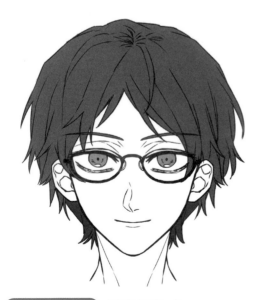

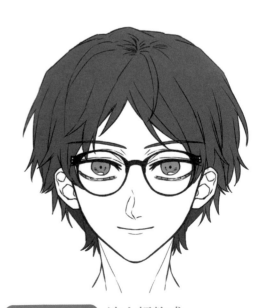

適合的眼鏡　下半框款式

這是鏡框包覆鏡片下半部分的眼鏡，只有下半部分有鏡框。能增加眼鏡的存在感，從他人眼中看來，臉部面積會分割成上下兩個部分。能彌補臉長問題。

適合的眼鏡　波士頓款式

和威靈頓款式同樣都是鏡片縱長幅度長的款式，因此和長臉搭配起來效果極佳。圓形鏡片會給人帶來溫柔印象。臉部線條越尖銳就越好搭配。

✳ 適合圓臉的眼鏡

豐滿的圓臉容易帶來柔和的印象。相反地，選擇讓臉部線條看起來很尖銳的眼鏡就會很有效果。

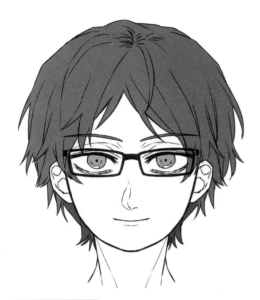

▼自然的圓臉

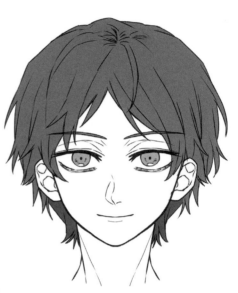

適合的眼鏡 方形款式

方形款式的眼鏡具有讓臉部看起來很尖銳的收縮效果。此外，眼鏡和臉型相反的方形輪廓，會給臉部帶來變化，能讓臉部看起來更有魅力。

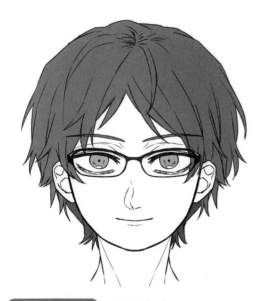

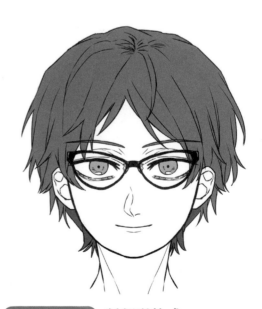

適合的眼鏡 半框款式

半框款式的眼鏡在上半部分具有強調點。觀看整個臉部時，臉長印象會變強，所以臉看起來是長的。

適合的眼鏡 狐狸形款式

這是推薦給臉長又屬於豐滿臉型的鏡框。特徵是橫豎長度比例小，因此很適合圓臉。

❖ 適合三角臉的眼鏡

三角臉的特徵是有尖銳的尖下巴。若選擇帶有圓弧輪廓的眼鏡，就能緩和臉部的尖銳印象。

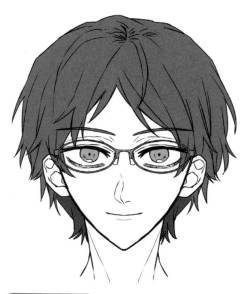

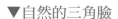
▼自然的三角臉

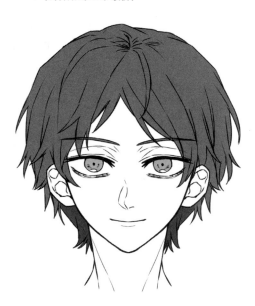

適合的眼鏡 橢圓形款式

橢圓形款式是橢圓形且橫面寬的眼鏡。沒有稜角且帶有圓弧的眼鏡，和尖銳的臉型線條非常搭配。

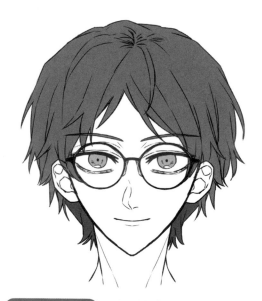

適合的眼鏡 圓形款式

和橢圓形款式一樣，圓形鏡框呈現圓弧形狀。能緩和三角臉的尖銳印象。

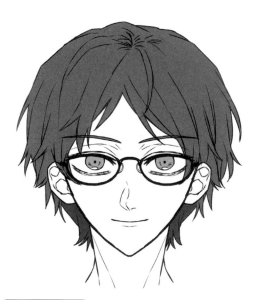

適合的眼鏡 下半框款式

這是鏡框只包覆鏡片下半部分的眼鏡。眼鏡下方會產生曲線化的強調點，能緩和臉部的尖銳印象。

實踐篇 眼鏡男子的畫法 Illustration Making

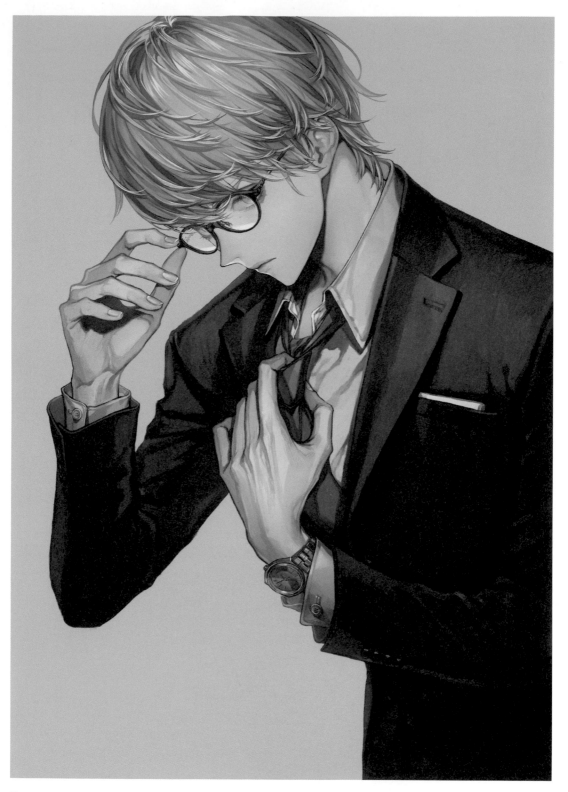

Illustration by **神慶**

使用軟體	CLIP STUDIO
Twitter	@jinkei_bunny
pixiv	40130971
HP	一

Comment 喜歡白髮且性感的人物。在眼鏡男子當中，我喜歡描繪聰明、冷靜，而且適合表情看起來心情很差的美少年。為了表現出視力不好的樣貌，我特別重視近視用鏡片產生的變形描繪。

插畫家。在遊戲插畫等領域活動。也積極地在 Twitter 和 Pixiv 等 SNS 發表插畫。主要實績有《三國志名將伝》半周年紀念插畫（PlayBest）等作品。

🕶 眼鏡的解說

様式：圓形

鏡框種類：全框式

鏡框材質：塑膠

東京眼鏡解說

這是瘦長且臉小的人物。眼鏡是縱長幅度較長的圓形鏡框。鏡框的圓弧能減緩臉部線條的銳利度。以深棕色展現出黑白色調的穿搭。

🎴 角色設計① ──展現畫面中的眼鏡之方式

這個插畫的眼鏡是棕色系，屬於樸素的色調。為了避免眼鏡埋沒在插畫中，角色的髮色和衣服以冷色系的時尚顏色來整合，是幾乎接近黑白色調的配色。色調匯集在角色的肌膚、瞳孔以及眼鏡上。

服裝也是簡單的西裝。預想畫面是將手放在鏡框上之類的動作（在下面的草圖階段尚未決定構圖），所以在左手戴上手錶。這是因為要讓畫面中的手看起來極具魅力。事先預想構圖，再倒過來設計也很重要。

這次的設計、款式和色調都很簡單，因此相應地，特別努力於質感描繪的部分。

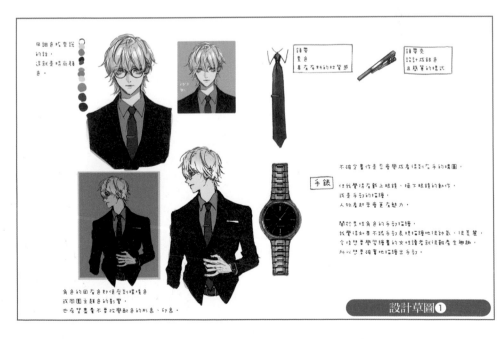

設計草圖①

✳ 角色設計② —— 摸索構圖

完成插畫是設計成胸部以上出現在畫面中的構圖，這是因為要聚焦在眼鏡上。

由於要鞏固角色體型或頭身的形象，所以也試著描繪了全身插畫。慢慢摸索仰視構圖和俯視構圖等符合角色形象的構圖。

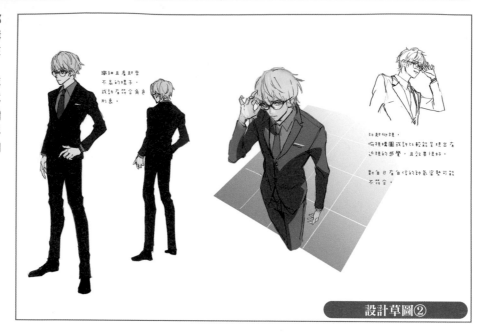

設計草圖②

✳ 使用的筆・筆刷

主要使用下方三種筆刷。特別是 **[素描鉛筆]** 和 **[粗澀筆]**，可以使用 CLIP STUDIO 的預設筆刷代替。因此在此省略詳細設定。

[素描鉛筆] 這是利用 CLIP STUDIO 預設筆刷做出來的自訂筆刷。在底稿、上色、最後潤飾等各個階段都會使用。

[粗澀筆] 這也是利用 CLIP STUDIO 預設筆刷做出來的自訂筆刷。變更了「筆刷前端形狀」。因為要做出彷彿用筆在紙上磨擦後起毛的質感。

[不透明水彩筆刷] 主要使用於陰影和高光之類的描繪。

不透明水彩筆刷

草圖～線稿────以草圖作為基礎，描繪線稿

使用 [素描鉛筆]，先畫出粗略的草圖❶。草圖階段也要上色，要以完成插圖為形象。在顏色草圖之上新建底稿用圖層❷。為了方便臨摹線條，要降低顏色草圖圖層的不透明度，粗略地描繪出輪廓線。在底稿用圖層之上，再新建一個線稿用圖層❸。底稿圖層也要將不透明度降低 15～20％。使用 [素描鉛筆] 和 [粗澀筆] 開始描繪線稿❹。線稿分成瞳孔和瞳孔之外的圖層。眼鏡的線稿之後也要新建圖層，因為要製作差分版本。

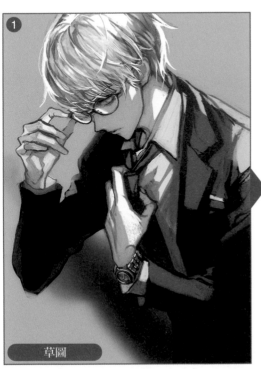

❶ 草圖

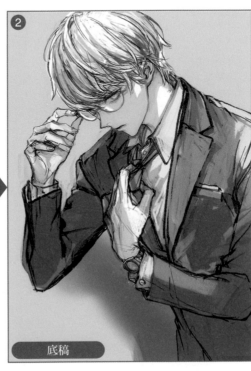

❷ 底稿

❸ 臨摹用

❹ 完成線稿

✤ 肌膚上色──臉和手的陰影

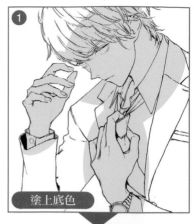
塗上底色

❶塗上底色

為了避免變成太健康的膚色，以低彩度的上色為目標。這是因為要表現出皮膚白，而且個性難以取悅的致鬱系角色。首先使用較淺的暖灰色（#eae5e1）將肌膚整體塗滿顏色。

 #eae5e1

❷粗略地投下陰影

粗略地描繪出陰影。顏色使用圖❶所用的顏色，要將明度降低。在這個階段尚未加入深淺或模糊效果。光源設定在面向畫面的右上方。為了讓整個人物都有光線照射，明度不要降低太多。以照片為例的話，就像是在室內拍攝人像般的感覺。

要注意臉的五官、耳朵或指尖等人物細節很密集的部分，再調整陰影色的形狀。

混合顏色的話就會不清楚，因此陰影選擇一種顏色，使用難以呈現深淺的 [不透明水彩筆刷] 上色。調整形狀時，使用快速鍵「C」將筆刷切換成透明色再削減形狀。

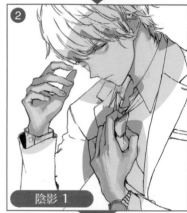
陰影 1

❸投下細緻的陰影

接著使用明度比〈圖❷的陰影色〉稍微低一點的顏色描繪陰影。底稿也以先前使用的 [素描鉛筆] 上色。（如果比喻成手繪時的畫具，就是「使用筆尖平放的色鉛筆描繪」的感覺）。這裡的描繪要控制在脖子、鎖骨、手背、手指關節等最小限度的範圍。

此時尚未注意立體感的表現。調整形狀時，不使用 [模糊工具]，而是切換成透明色再削減形狀。

此外，在這個角色設計中，臉部不太描繪陰影。要將誇大呈現臉部特徵的臉部簡單上色。透過與仔細描繪質感和造型而充滿真實感的身體、服裝或小物的上色之間的反差，營造畫面的強弱變化。

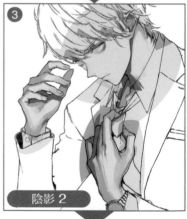
陰影 2

❹增加色調

比底色還亮的部分，使用 [噴槍工具] 加上色調。畫作資訊量提高，真實感也會增加。

眼睛、臉頰、鼻子周圍要塗上彩度比底色的膚色還要高的紅色系。下巴、脖子周圍要塗上彩度比底色的膚色還要低的灰色系。手背塗上彩度和底色的膚色接近、有點黃色系的膚色。

然後指尖加上稍微暗一點的鮭魚粉色系的顏色，就會表現出像真人一樣的質感。

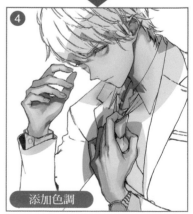
添加色調

❺突顯輪廓

描繪和陰影之間的邊界。使用彩度高的淺橙色修飾。為了避免顏色模糊或混色，要使用［**素描鉛筆**］線描（如果是要呈現出手繪質感的鉛筆系，也可以用其他工具代替）。順著人體各個部位的凹凸曲線，在線條呈現出強弱變化。比起骨骼和立體感的正確度，要優先考量遠看時（將插圖縮小觀看時）的好看程度再去描繪。

❻修飾嘴唇／鼻子／耳朵

使用［**素描鉛筆**］和［**粗澀筆**］像是要重疊線描或點描般進行修飾。有凹凸不平的部分、細節多的部分要特別仔細地描繪。
之後合併圖層後要再修飾、調整形狀。因此在這個階段的描繪就先停留在完成圖的 80％左右。

❼修飾手／手指

這部分也跟先前圖❻的作業一樣，合併圖層後要在線稿上修飾、調整形狀。在這個階段的描繪就先停留在完成圖的 80％左右（之後要再稍微調整手的形狀。而且要注意骨骼部分，仔細地修正指尖和關節）。

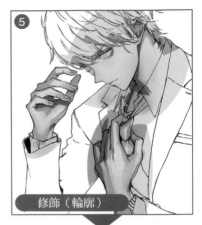

修飾（輪廓）

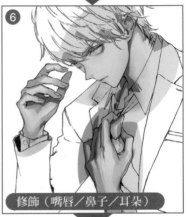

修飾（嘴唇／鼻子／耳朵）

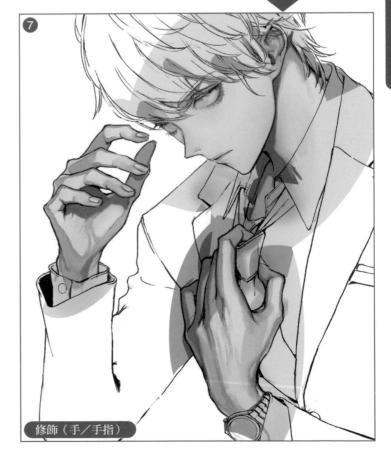

修飾（手／手指）

- 100％ 通常
 - 肌
 - ❼ 100％ 通常　肌_加筆（手・指）
 - ❻ 100％ 通常　肌_加筆（唇・鼻・耳）
 - ❺ 100％ 通常　肌_加筆（輪郭）
 - ❹ 100％ カラー比較（暗）　肌_色味を足す
 - ❸ 100％ 通常　肌_影2
 - ❷ 100％ 通常　肌_影1
 - ❶ 100％ 通常　肌_下塗り

插畫製作花絮・神慶

頭髮上色——決定髮質後再改變上色方式

角色的髮質是以「稍微柔軟的直髮」為形象。上色後剪裁整個角色的上色圖層資料夾，設定「覆蓋」或「濾色」圖層調整色調。因此在此只利用明暗改成同一色的顏色（相同色調）去上色。此外，眉毛也和頭髮的上色要在同一個圖層描繪。

❶❷塗上底色後，投下粗略的陰影

使用淺灰色（＃e6dfe3）塗上底色，以 **[不透明水彩筆刷]** 粗略地塗上陰影。
為了突顯頭髮流向和髮尾，使用 **[素描鉛筆]** 添加銳利感再修飾。

 #e6dfe3　　 #cbc2c9

❸疊塗陰影

使用比圖❶上色的灰色還要深一點（明度低）的灰色。利用 **[噴槍]** 輕輕地將形成陰影的部分上色。

❹使髮尾明亮

為了使髮尾明亮，針對垂散在肌膚和眼睛的瀏海，以 **[噴槍]** 添加使用於肌膚底色的顏色。上色時要注意頭髮的分界線、頭髮流向。

❺描繪細緻的陰影

使用 **[不透明水彩筆刷]** 和 **[素描鉛筆]** 添加細小的陰影。

❻❼添加反射光的效果，在髮尾添加銳利感

使用 **[不透明水彩筆刷]** 以明亮顏色描繪反射光（環境光）。以描線用的尖銳筆刷隨意描繪，突顯髮尾部分。高光要控制到最小限度。

❽投下大片的陰影，表現立體感

疊上「覆蓋」圖層。使用 **[噴槍]** 在整個頭髮投下大片陰影，表現立體感。

❾添加大片高光

再次疊上「覆蓋」圖層。使用 **[噴槍]** 將高光部分變明亮。

到此為止的上色完成後，在線稿圖層之上新增剪裁過線稿的「普通」圖層。線稿的髮尾部分等處，要以 **[噴槍]** 塗上稍亮一點的（在黑色中稍微混雜膚色的那種）暖灰色。改變髮尾顏色，直到覺得色調產生些微變化，再將線稿和上色部分融為一體。想要讓眉毛的線稿部分自然地和髮色融為一體，所以使用深灰色上色。

在這個階段尚未完全描繪出陰影和形狀。合併圖層後，要在線稿上修飾髮尾和髮束的陰影並改變形狀。這樣比較能一邊思考插畫整體的平衡，一邊描繪細節。

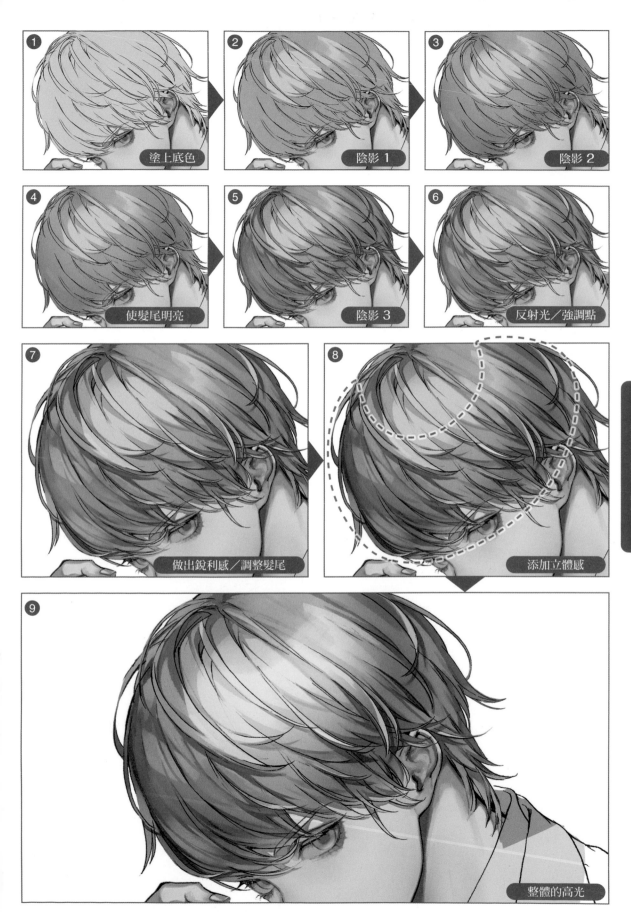

眼睛上色——大致的分別上色

❶塗上底色

首先使用淺藍灰色，將瞳孔塗滿顏色。

 #dae0e9

❷加上漸層

疊上「普通」圖層。使用比底色稍微深一點的藍灰色，在瞳孔加入漸層。

❸調整彩度

疊上「普通」圖層。準備明度和先前的藍灰色相近，而且降低彩度的灰色。將瞳孔上半部分上色。

❹強調瞳孔的輪廓

最後新增「覆蓋」圖層。將瞳孔輪廓、瞳孔中心部分塗黑。

添加眼鏡後，瞳孔有一半左右會被遮住。因此瞳孔不需要畫得太細緻。將瞳孔的描繪降低到最小限度，突顯眼鏡和瀏海。

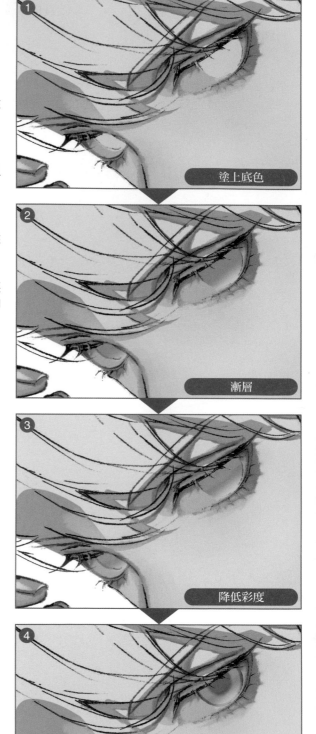

塗上底色

漸層

降低彩度

輪廓、強調點

◆ 襯衫 ◆

塗上底色

使用灰色（＃A6A1AD）將襯衫部分上色。

高光 1

首先在衣領部分加上高光。

高光 2

在襯衫的明亮部分加上高光。

修飾（衣服皺褶）

在整個襯衫描繪出布料的皺褶，表現質感。

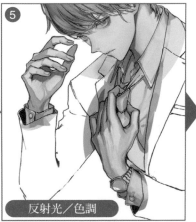

反射光／色調

描繪因反射光（面向畫面的左方）落下的陰影。

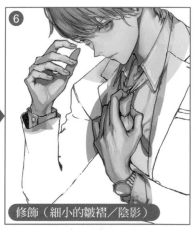

修飾（細小的皺褶／陰影）

使用比底色還深的顏色，將陰影和布料皺褶描繪得更細緻。

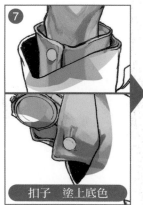

扣子 塗上底色

使用比襯衫還明亮的灰色（＃DCD3C7）將袖子的扣子上色。

扣子 陰影

使用比底色還深的顏色，描繪出陰影和扣子孔。

扣子 高光

使用接近白色的顏色加上高光。

插畫製作花絮 神慶

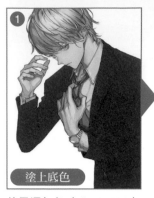

塗上底色

使用深灰色（＃343233）將西裝部分上色。

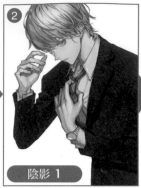

陰影 1

在整個西裝落下大略的陰影。

調整顏色

疊上「顏色」圖層，將西裝色調調整成藍色系。

高光 1

從背部以肩膀為中心加上大略的陰影。

高光 2

疊上「柔光」圖層，將肩膀一帶變明亮。

高光 3

描繪出更細小的高光。

反射光

設定「濾色」圖層描繪因反射光變亮的部分。

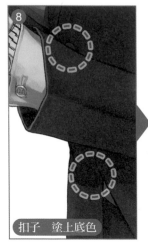

扣子　塗上底色

使用比襯衫還明亮的灰色（＃DCD3C7）將袖子的扣子上色。

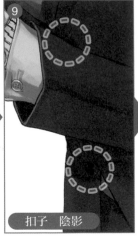

扣子　陰影

使用比底色還深的顏色，描繪出陰影和扣子孔。

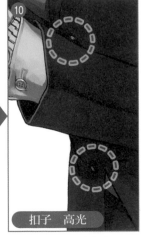

扣子　高光

使用接近白色的顏色，只在重點處加上高光。

34

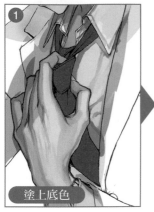

塗上底色

使用和西裝相同的深灰色（＃343233）塗上底色。

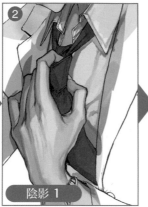

陰影1

大致描繪出陰影。

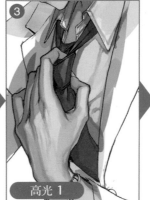

高光1

在領帶的扭結周圍描繪高光。

高光2

在面向畫面的右側描繪大片高光。

陰影2

畫出皺褶等細小的陰影。

反射光

描繪因反射光的影響而變亮的部分。

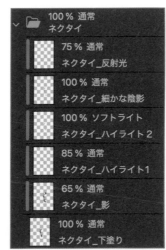

口袋巾

塗上底色

口袋巾的底色使用白色（＃FFFFFF）。

陰影1

使用灰色在口袋巾的兩側描繪陰影。

襯衫、領帶、西裝等衣服要注意皺褶的形狀再描繪。要特別留意布料彎曲、緊密重疊的部分。襯衫和西裝中，尤其手臂的關節和腋下部分有很多這種情況。

衣服皺褶的描繪，沒有方法論或固定的步驟。掌握布料硬度的差異、因外力拉扯使布料伸展的區域再描繪吧。模式化的皺褶畫法無法表現出真實的質感。

因此，平常就要改變自己的穿著並仔細觀察。但只是將看到的東西如實描繪出來，就無法產生富有魅力的表現。有時也需要大膽變形。

在圖層合併前的狀態時，衣服皺褶和身體的立體感還只是粗略的描繪。而圖層合併後，為了能感受到身體的厚度，要大幅修飾調整。

35

塗上底色

首先使用深灰色塗上底色。

陰影 1

大略描繪出陰影。

高光 1

使用［噴槍］疊上柔和的高光。

陰影 2

注意形狀和立體感，添加陰影。

陰影 3

為了調整形狀，加上更細緻的陰影。

錶盤

在錶盤添加陰影。

錶盤／錶針

修飾錶盤的細節、錶針的輪廓。

錶盤 高光 1

修飾錶盤文字、錶針的高光。

錶盤 高光 2

一邊觀察手錶整體的平衡，一邊加上高光。

倒映

使用淺橙色加上來自肌膚的反射光。

描繪眼鏡──留意透視，開始描繪線稿

❶描繪導引線

為了描繪眼鏡，首先在臉部正面和側面粗略地畫出導引線。重點是要將臉部和透視搭配在一起。

❷描繪粗略的草圖

順著導引線畫出眼鏡的底稿。要注意臉部和眼鏡的距離再描繪。

❸描繪細節

調整〈在圖❷描繪的草圖〉的形狀。描繪細節後，描線就會變得比較容易。

❹線稿

使用【粗澀筆】描線。這個筆刷不是電繪特有的無機質線條，而是能畫出彷彿用筆在紙上磨擦般質感的線條。
針對細節小心地描繪線條。上色時會在線稿上再做修飾，因此在這個階段沒有調整到最後。

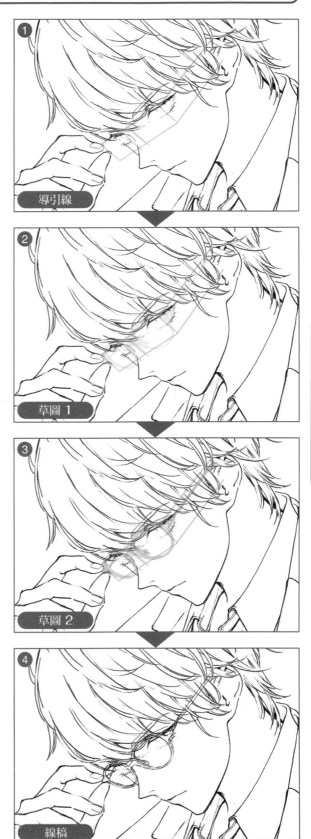

※為了讓眼鏡上色部分很明顯，隱藏人物的上色圖層。

✳ 👓 描繪眼鏡——按照部件上色

首先使用[**填充工具**]塗上底色（#878685）。在這個階段要先儲存鏡片部分的選擇範圍圖層。留下幾個選擇範圍圖層，之後修飾時就會變得較輕鬆。

1 #878685

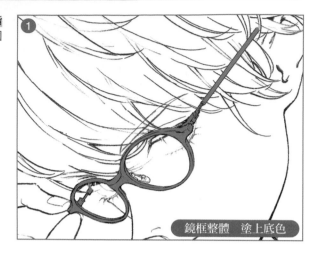

> 鏡框整體　塗上底色

鼻托／鼻托支架

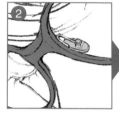

> 鼻托　塗上底色

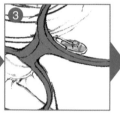

> 鼻托　陰影

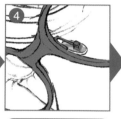

> 鼻托支架　塗上底色

> 鼻托支架　陰影

> 鼻托支架　高光

②③鼻托

是透明的材質。因此使用接近膚色的陰影色描繪陰影和高光。

④⑤⑥鼻托支架

雖然是小部件，但還是連細節都要描繪出來。這樣一來眼鏡的描繪就會增加真實感。要留意這是金屬質感，利用高對比描繪。

鏡腳

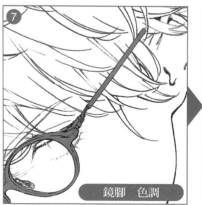

> 鏡腳　色調

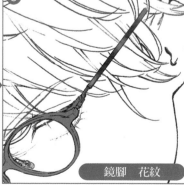

> 鏡腳　花紋

> 鏡腳　高光

首先設定「普通」圖層，在鏡腳加上茶色色調⑦。疊上另一個「普通」圖層，描繪鏡腳的花紋⑧。最後設定「覆蓋」圖層描繪高光⑨。高光要意識到像塑膠般的質感。

鉸鏈／鏡圈鎖緊塊

所謂的「鏡圈鎖緊塊」，就是椿頭的一部分，這是固定鏡片的部件。將上下鏡圈以螺絲固定扣合在一起。鉸鏈和鏡圈鎖緊塊與鼻托支架一樣都是小部件，但是為了表現眼鏡的構造和真實感，這是很重要的部件。
要注意相鄰面的對比和稜角邊緣的質感，需仔細地描繪出來。

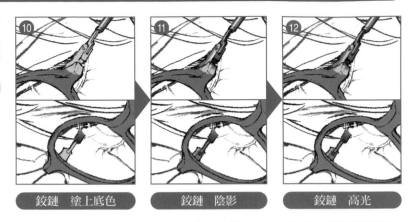

鉸鏈 塗上底色　　鉸鏈 陰影　　鉸鏈 高光

鏡圈／鼻橋

這個插畫的眼鏡，其鏡圈和鼻橋是一體成型的設計，因此在同一個圖層進行作業。沒有在意光源的位置。為了讓正面和側面的形狀清楚呈現出來，描繪時要在邊界線增加銳利感。也要在線稿上修飾去調整形狀。

13 #7a5068

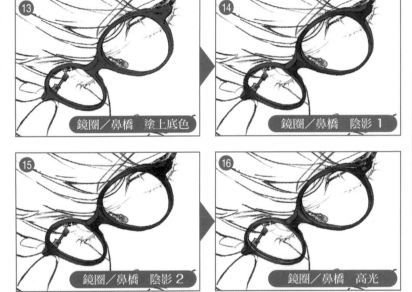

鏡圈／鼻橋 塗上底色　　鏡圈／鼻橋 陰影 1
鏡圈／鼻橋 陰影 2　　鏡圈／鼻橋 高光

鏡片

鏡片 塗上底色　　鏡片 高光　　鏡片 右眼

首先新增不透明度 15％的「普通」圖層。為了讓鏡片整體看起來有點明亮，使用白色塗滿⑰。高光要從下方描繪，稍微呈現出銳利感⑱。鏡框邊界部分加上白色高光，因為要表現出鏡片的厚度。將右眼鏡片（畫面上的左側）沒有被臉遮住的部分上色⑲。畫面左側的鏡圈鎖緊塊和鉸鏈要被鏡片遮住。

插畫製作花絮・神慶

39

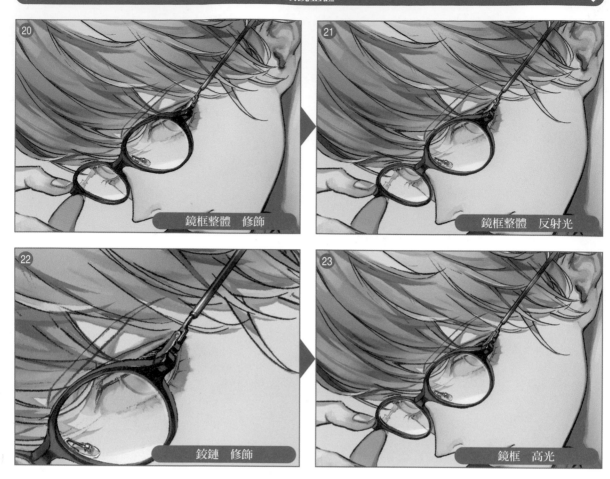

要注意眼鏡整體是一個「物體」。在整體加上高光和反射光，修飾細節。

POINT 從眼鏡落下的陰影

這個插畫沒有描繪出眼鏡落在臉部上的陰影。試畫時雖然有畫出陰影，但無法產生角色的魅力。此外，顏色也跟著增加後，臉部看起來就不清楚。因為這些理由，最後減少了陰影的描繪。
像這樣「即使描繪出來也沒有效果」的細節，將其大膽省略也是一種技巧。

◆ 修飾瞳孔 ◆

將目前為止的作業圖層合併並修飾整體。這個章節的圖層構成整合刊載於 P.45。

首先是修飾瞳孔。大部分被眼鏡遮住，但這是想要讓人物看起來充滿魅力的重要部位。要仔細描繪瞳孔、睫毛和眼睛周圍。

使用［模糊工具］將瞳孔輪廓稍微模糊，因為要接近真實的質感。若過度模糊，就會形成不清楚的印象。要滲透到和眼白融合在一起的程度。

設定「覆蓋」圖層，在眼白修飾眼球的立體感。落在眼白以及下眼皮上的睫毛陰影也要描繪出來❶。使用的顏色是黑色（＃000000）。

接著設定「普通」圖層將眼睛形狀、下眼皮、上眼皮的雙眼皮部分的線條，調整成自然的形狀❷❸。使用［素描鉛筆］和［粗澀筆］疊色並修飾調整。注意不要弄髒顏色。比起「上色」，要更留意「線描」這件事。

此外，在這個插畫中瞳孔沒有加上高光，因為要強調眼鏡的存在感。

為了和膚色融為一體，眉毛和睫毛也稍做修改❹❺。

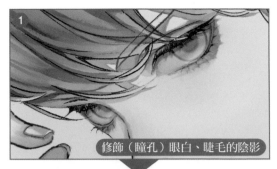
修飾（瞳孔）眼白、睫毛的陰影

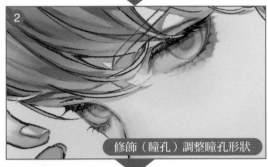
修飾（瞳孔）調整瞳孔形狀

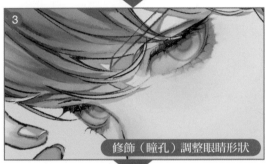
修飾（瞳孔）調整眼睛形狀

修飾（眉毛）

修飾（睫毛）

修飾前的瞳孔

插畫製作花絮　神慶

41

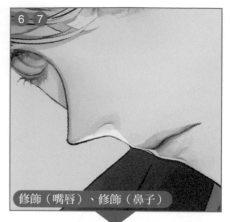

6 - 7

❻❼修飾嘴唇和鼻子

想要描繪精悍且男性化的人物時，嘴唇部分不會連細節都描繪出來。但是在這個插畫中，是以中性化臉孔為目標。因此描繪了帶有些許柔和質感的嘴唇。嘴巴要畫小一點，需注意嘴巴的立體狀態，使用**[粗澀筆]**仔細描繪❻。

修飾前鼻孔的線描看起來很顯眼。為了避免線條引人注目，使用膚色進行修改。
鼻梁也做了調整。鼻子下側使用明亮顏色加入反射光❼。

❽❾❿修飾耳朵

首先設定「普通」圖層調整暗部的形狀❽。使用提高彩度的顏色疊塗形狀。

接著設定「線性加深」圖層描繪從兩旁頭髮落下的陰影、耳朵洞口和凹凸的陰影❾。這個步驟也可以設定「色彩增值」圖層進行。但是設定「線性加深（リニア）」圖層進行，比較能形成鮮豔且深色的陰影。

使用明亮顏色在陰影邊緣修飾高光。陰影形狀會特別顯眼。最後使用彩度高的膚色描繪陰影，表現出耳朵稍帶透明的質感❿。

修飾（嘴唇）、修飾（鼻子）

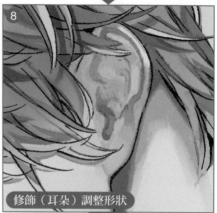

8

修飾（耳朵）調整形狀

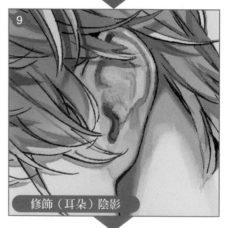

9

修飾（耳朵）陰影

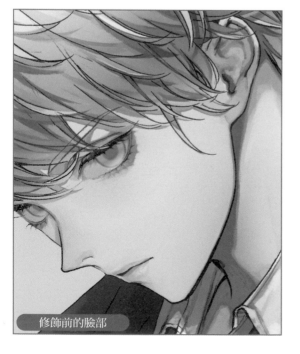

修飾前的臉部

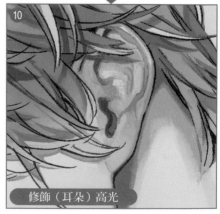

10

修飾（耳朵）高光

修飾手和手指

首先設定「濾色」圖層將手部整體色調變明亮，這是因為要消除膚色的混濁感。使用**[噴槍]**在手部整體塗上柔和的顏色⑩。

接著設定「顏色變亮」圖層將線稿和膚色融為一體。線稿顏色看起來很深的部分，使用接近膚色的茶色系顏色上色⑪。將「顏色變亮」圖層設定成〈只顯示輝度比作業圖層之下的圖層還要低的顏色〉。和「普通」圖層不同，即使在整體上色也不會影響輝度高的顏色。只想改變暗部的色調，想要變明亮時，這個方法很有效。

設定「普通」圖層調整手指和指甲的形狀⑫。修飾調整指甲的關節、連接處（指間）、手指的粗細和形狀、手腕的粗細、指甲等部位。雖然有注意到角色是骨瘦如柴的造型，但也留意到身體柔軟美麗之處。
指甲是特別小的部位。即使如此也會大幅影響手部給人的印象。使用細筆仔細地將指尖和指甲內側畫出立體感。

手會在第二次合併圖層後再修飾調整，因此在這個階段是未完成狀態。

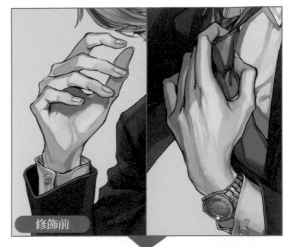

修飾前

⑪ ⑫ ⑬

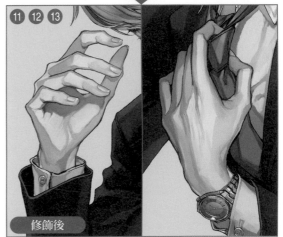

修飾後

修飾垂散在眼鏡上的頭髮

在眼鏡圖層上再疊上「普通」圖層添加頭髮⑭。描繪眼鏡的圖層和這個頭髮圖層之後不會合併，因為接下來還要製作配戴其他眼鏡的差分版本。

修飾前

⑭

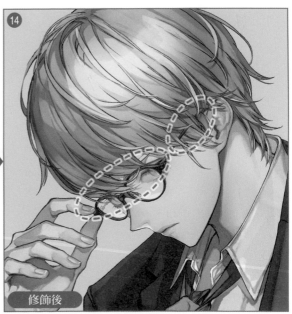

修飾後

⑮⑯修飾襯衫

修飾後再調整形狀。襯衫要描繪出看起來比西裝布料還要薄的感覺。

為了在領口和袖口呈現銳利感，添加了明亮顏色。此外，線稿和陰影色看起來有點不清楚，所以暗部的顏色也做了修飾。

疊上另一個圖層，修飾袖口。將兩塊布因為扣子而固定的狀態更自然地表現出來。也調整了袖口形狀。

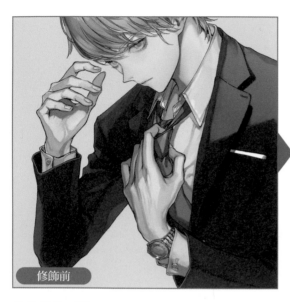
修飾前

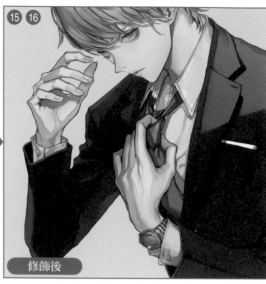
⑮ ⑯
修飾後

⑰⑱修飾西裝

調整腋下、手肘部分等布料皺褶重疊的部分、上領片和下領片的形狀。

這裡也一樣，與其說是「塗色」，不如說是要使用 **[素描鉛筆]** 和線稿用的 **[粗澀筆]** 像「線描」一樣進行修飾。

也要在另一個圖層修飾調整扣子。為了避免和西裝融為一體，添加了高光。

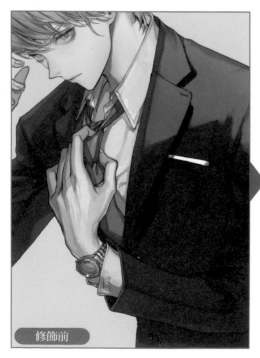
修飾前

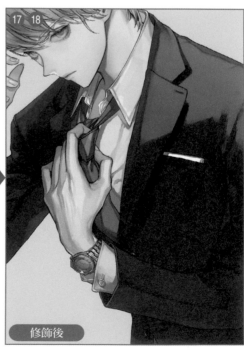
⑰ ⑱
修飾後

⑲～㉒修飾手錶

在圖層未合併的階段，細節的描繪還不完整。要在線稿上修飾細節。

首先設定「覆蓋」圖層使用黑色在錶盤落下陰影⑲。

疊上另一個「覆蓋」圖層。然後加上些許白色，作為來自下面的反射光⑳。

疊上「普通」圖層。調整龍頭、錶耳和錶帶部分的形狀。透過細節的描繪添加真實感㉑。
相鄰面之間的對比要強烈一點。然後在稜角加入銳利的高光。接近肌膚的部分，要描繪出來自肌膚的反射光。透過這些層層疊疊的描繪，就能呈現出金屬特有的質感。也調整了錶盤的文字和錶針的形狀。

最後設定「濾色」圖層（不透明度 35%），在錶盤玻璃面描繪出高光㉒。

錶盤　陰影

調整形狀

錶盤　高光 1

錶盤　高光 2

P.41～P.45　圖層構成

100 % 通常　眼鏡にかかる髪		
100 % 通常　眼鏡にかかる髪	⑭	
100 % 通常　メガネ		
100 % 通常　加筆（スーツ）_ボタン	⑱	
100 % 通常　加筆（シャツ）_袖口	⑯	
35 % スクリーン　加筆（腕時計）_文字盤のハイライト2	㉒	
100 % 通常　加筆（腕時計）_形を整える	㉑	
100 % オーバーレイ　加筆（腕時計）_文字盤のハイライト1	⑳	
100 % オーバーレイ　加筆（腕時計）_文字盤の影	⑲	
100 % 通常　加筆（まつげ）	⑤	
100 % 通常　加筆（手）_指先・爪を整える	⑬	
100 % 通常　加筆（スーツ）	⑰	
100 % 通常　加筆（シャツ）	⑮	
100 % カラー比較(明)　加筆（手）_線画を明るくする	⑫	
100 % スクリーン　加筆（手）_色味を明るくする	⑪	
100 % 通常　加筆（耳）_ハイライト・形を整える	⑩	
100 % 焼き込み(リニア)　加筆（耳）_影	⑨	
100 % 通常　加筆（耳）	⑧	
100 % 通常　加筆（鼻）	⑦	
100 % 通常　加筆（唇）	⑥	
100 % 通常　加筆（眉）	④	
100 % 通常　加筆（瞳）_目の形を整える	③	
75 % 通常　加筆（瞳）_瞳の形を整える	②	
100 % オーバーレイ　加筆（瞳）_白目・まつ毛の影	①	
100 % 通常　統合（1回目）		

插畫製作花絮　神慶

潤飾頭髮

再次合併目前為止的作業圖層。進行最後修飾。透過細緻的修飾和微調，就能給人物帶來真實感。
作為修飾的前一個階段，疊上「色彩增值」圖層，使用淺灰色將整體塗滿，這是因為要將肌膚和整體的色調稍微變深。

首先修飾調整頭髮。要注意髮束形狀、頭髮流向再描繪。在髮束陰影部分加入清楚的陰影。這樣髮尾看起來就會有銳利感。
考慮整體的平衡，有耐心地進行修飾。

只有垂散在眼鏡上的髮束要在另一個圖層作業。這和 P.43 一樣，因為要製作眼鏡的差分版本。

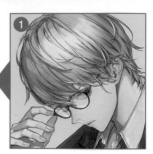
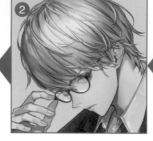
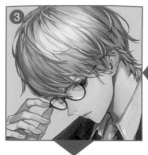
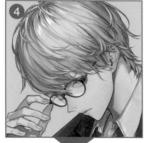
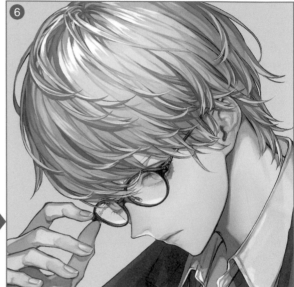
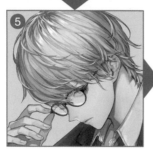

潤飾西裝

提昇衣服的質感。尤其重新評估了光線照射部分並進行修改。也修飾了上領片、下領片和胸前口袋。描繪出各個布料的厚度、質感。手臂關節部分的皺褶使用 [素描鉛筆] 描繪。此外，也針對西裝袖口布料的重疊處和扣子等區域進行修飾。

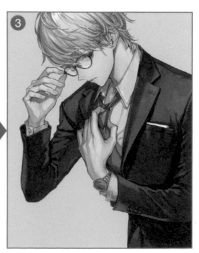

襯衫的布料要表現出看起來比西裝還要薄的樣子。
首先疊上「覆蓋」圖層，使用黑色塗上人物頭部形成的陰影❶。
接著修飾調整陰影形狀❷。將來自西裝的陰影修改成自然的形狀。也針對領子和袖子進行修飾。要注意彎曲或折彎部分的立體感後再描繪陰影。也添加了扣在袖口上的扣子的立體感。

疊上「普通」圖層，描繪細節。以底稿也會使用的[素描鉛筆]和[粗澀筆]，一筆一筆描繪❸。描繪手腕和脖子的彎曲部分時要特別留意，看起來不要是平面的。要意識到「身體的厚度」再描繪。

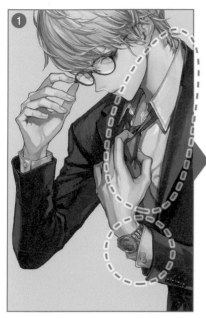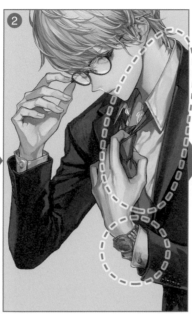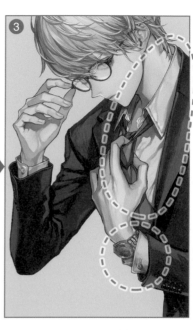

在修飾過程仔細調整色調。設定「色彩增值」圖層將整體顏色變深❶。同時設定「濾色」圖層將肌膚色調變明亮❷。另外設定「顏色變亮」圖層，將頭髮髮尾也變亮。
接著疊上「顏色」圖層（不透明度 10％），使用藍灰色（＃565360）將整體塗滿❸，這是因為要將整個插畫設計成冷色系的色調。

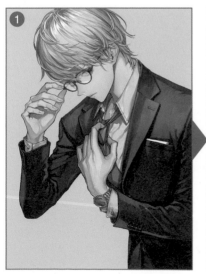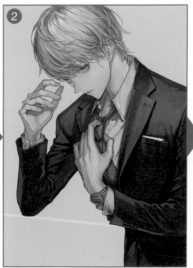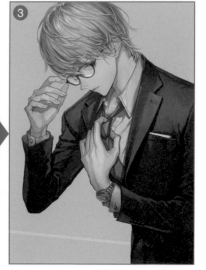

※為了讓肌膚色調清楚呈現，隱藏描繪眼鏡的圖層。

修飾調整手和手腕的形狀。設定「普通」圖層使用 [粗澀筆]
並以**線影法**（※）那種感覺開始描繪。
陰影等想要加上強調點的部分，設定「覆蓋」圖層加上黑
色。顏色變太深時，以接近背景色的顏色將一部分融為一
體。

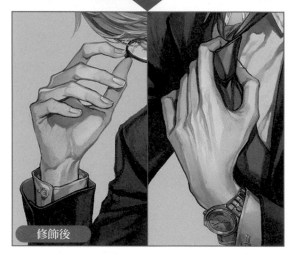

修飾前

修飾後

POINT 手的骨骼

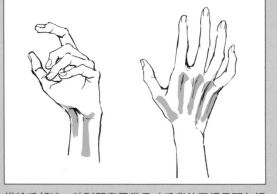

描繪手部時，特別留意了掌骨（手背的五根骨頭）這
個部分。此外從手腕處連接了兩根手臂的骨頭。修飾
手腕時，要特別注意這個骨頭的存在。

再次調整陰影和反射光

再次調整脖子下面和右手
等處的陰影色。因為這些
地方會透過色調的調整變
淺。和目前為止的步驟一
樣，設定「覆蓋」圖層加
上黑色。
此外袖口等處也稍微變明
亮，因為要表現出反射
光。

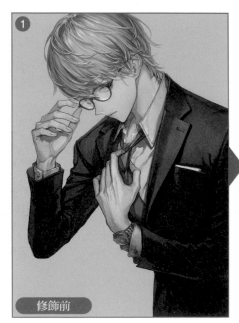

❶

修飾前

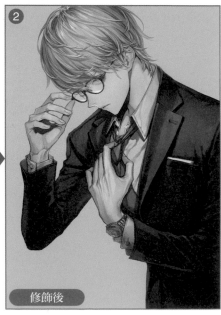

❷

修飾後

※線影法
這是藉由描繪平行的細線，表現面的
技術。

畫出喉結的立體感。這個插圖的人物是瘦長的體型，因此脖子也潤飾得細一點。鎖骨因為被領子遮住，沒有畫出來。

這個插畫的眼鏡是設想為近視用眼鏡，因此鏡片內的輪廓要朝向內側變形。
先複製「背景」、「眼鏡」、「垂散在眼鏡上的頭髮」之外的圖層再合併。
接著複製落在鏡片上的臉孔部分再貼上。「消除複製來源的圖層錯位部分」後，就能表現出變形。

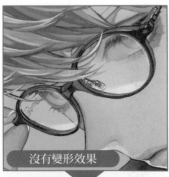

沒有變形效果

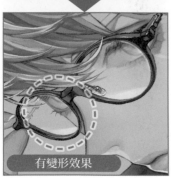

有變形效果

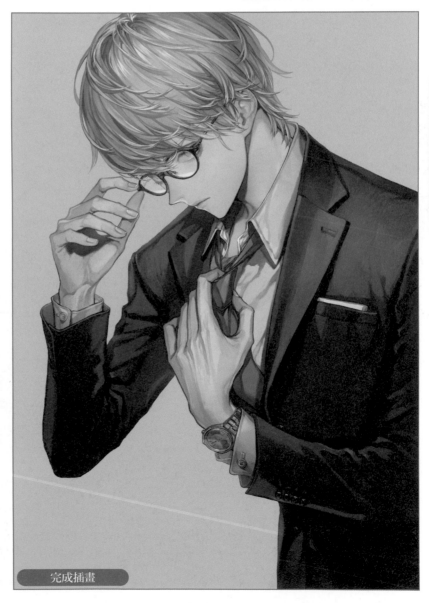

完成插畫

製作眼鏡的顏色差分版本

以〈藍灰色鏡片的黑框太陽眼鏡〉這種感覺製作顏色差分版本（ 完成插畫 ▶P.51）。這主要是透過圖層合成調整色調的作業，沒有進行修飾。

將事先儲存的鏡片部分圖層（P.38）插入眼鏡圖層資料夾中。圖層模式為「普通」（不透明度 40%）。首先使用藍灰色將鏡片部分塗滿顏色❶。

接著在〈鏡圈、鼻橋〉的上色圖層疊上「顏色」圖層。將鏡圈和鼻橋塗滿黑色，降低彩度❷。疊上「線性加深」圖層（不透明度 15%），將顏色變深❸。再疊上黑色，將色調淺的部分彩度再降一階。

上層的修飾圖層上也各自疊上「顏色」圖層❹❺❻。一樣疊上黑色，再調整色調便完成。

變更顏色前

① 變更鏡片顏色

② 變更鏡框顏色 1

③ 變更鏡框顏色 2

④⑤⑥ 整體調整

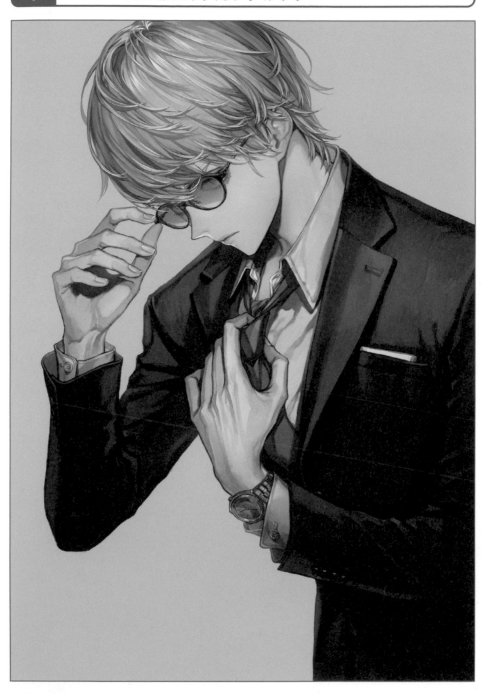

插畫製作花絮　神慶

插畫家解說

鏡框是塑膠製（塑膠鏡框眼鏡）。鏡片設想為近視用。帶有圓弧的設計緩和了人物的
冷淡視線。顏色差分版本以淺色太陽眼鏡為形象。鏡框顏色是無彩色的黑色。不會干
擾到鏡片的淺藍色色調。即使是黑白色調的人物設計也能保持一致感。和最初以赤茶
色為強調點的插畫（P.24），形成完全相反的印象。

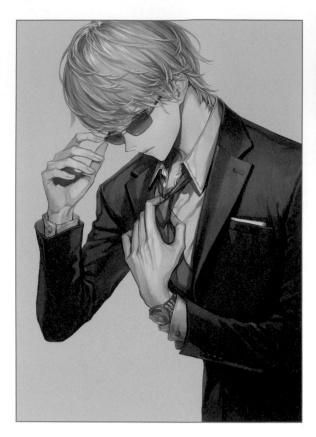

樣式：巴黎

鏡框種類：全框式

鏡框材質：金屬

東京眼鏡解說

這是鏡框縱長幅度較短、接近方形的巴黎款太陽眼鏡。會給人物添加聰明的印象。但是前面部分帶有圓弧且呈現曲面，因此給人的印象沒有那麼銳利。

顏色差分版本

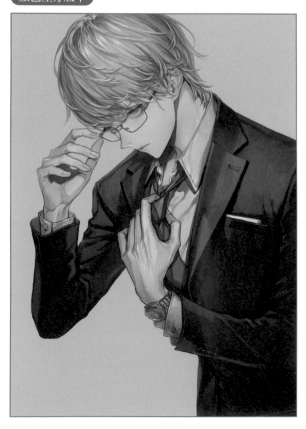

插畫家解說

這是銀色金屬框太陽眼鏡。差分版本是將鏡片顏色拿掉。呈現出平常使用的眼鏡的形象。這也是設想成近視用的鏡片。利用銀色金屬框強調勤奮和一本正經的樣子。

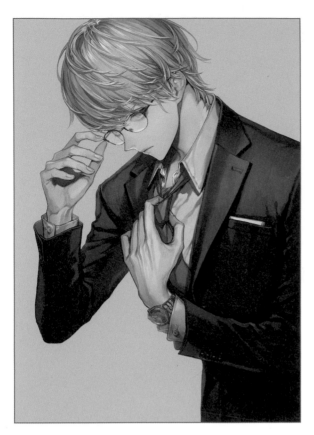

樣式：波士頓

鏡框種類：全框式

鏡框材質：金屬

東京眼鏡解說

這是縱長幅度長的波士頓鏡框眼鏡。鏡框上半部分顏色深，具有強大的存在感。但是多虧了曲線化的輪廓，就不會過分地強調。

顏色差分版本

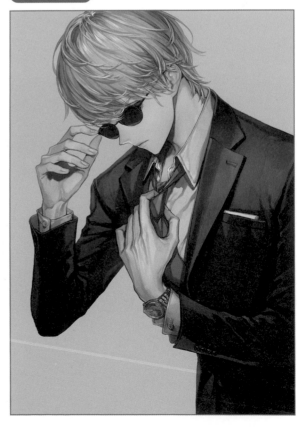

插畫家解說

這是金屬鏡框眼鏡，同時也一樣設想成近視用的鏡片。

這個眼鏡的鏡框有加上作為重點設計的碎花花紋。插畫人物是設想成「重視功能性，不喜歡裝飾」的個性。但是這裡特地展現出意外性。

顏色差分版本是改成深色鏡片的太陽眼鏡。印象大幅改變。呈現出「不想讓別人讀懂表情的秘密主義者」、「城府深、有點壞的大哥哥」這種印象。

插畫製作花絮　神慶

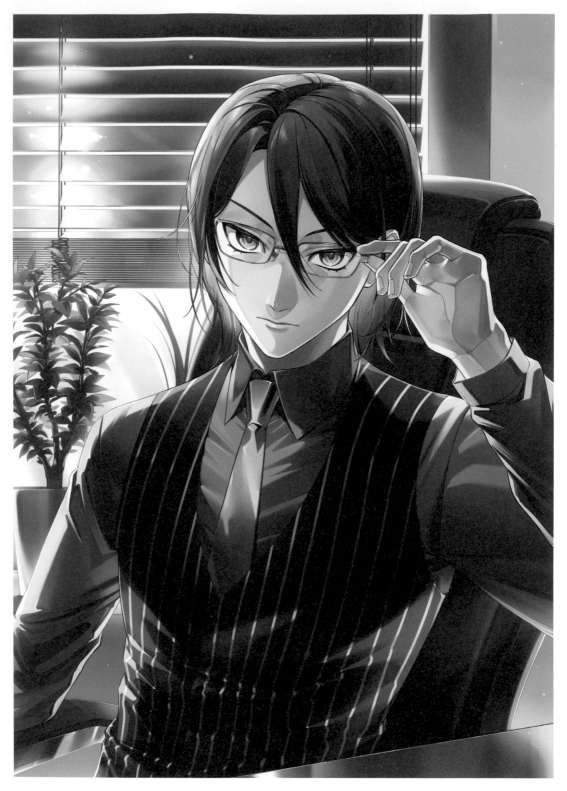

Illustration by M.A.K.A

使用軟體	SAI2／Photoshop
Twitter	@mksrw
pixiv	32335758
Instagram	makasrw

Comment 描繪眼鏡男子時，我非常重視的就是要能畫出適合眼鏡、能好好珍藏的美形臉龐。如果無法認同臉部造型，就會一直執著地重畫。當然為了讓眼鏡也能符合美形的臉龐，在設計上也會更加用心。

插畫家。在遊戲插畫或官方選集等領域活動。主要實績有《Fate/Grand Order コミックアンソロジー With you 1》插畫（一迅社）、《食物語》周年紀念插畫（BILIBILI）等作品。

様式：方形

鏡框種類：全框式

鏡框材質：金屬

東京眼鏡解說

這是臉長且帶有清爽臉型線條的人物。眼鏡是方形款式，縱長幅度較長的鏡框將臉部分隔開來，臉部線條看起來很俐落。鏡圈本身很細，兩端稍微往上的設計，會給人帶來理智的印象。

使用的筆・筆刷

[**線稿筆刷**] 自訂筆。在線稿或修飾細節時使用。
[**著色用筆刷1**] 自訂噴槍。在廣大範圍著色時使用。
[**著色用筆刷2**] 自訂鉛筆。在底色或塗抹基本陰影時使用。
[**著色用筆刷3**] 自訂水彩筆。在自然混合顏色時使用。

線稿筆刷	著色用筆刷1	著色用筆刷2	著色用筆刷3

✻ 草圖～線稿──以顏色也完成上色為形象

首先描繪粗略的草圖❶。在草圖階段也要塗上顏色，以完成插畫為形象。

使用［線稿筆刷］描繪線稿❷。為了畫出漂亮的線稿，盡量不要讓線條斷掉，要以長線條描繪。下巴線條和手背等形成輪廓的部分要將線條畫粗，這是因為要和其他部分做出區別。臉部、掌紋、衣服皺褶、頭髮要使用稍微細一點的線條。

臉部線條變更為紅色系的顏色❸，因為要和膚色融為一體。這時若使用過於明亮的顏色，五官就會不清楚，要特別注意。
臉部以外的線條大部分不更改顏色。但是可以配合周圍，改變光線強烈照射部分的顏色，會形成更加明亮的印象。

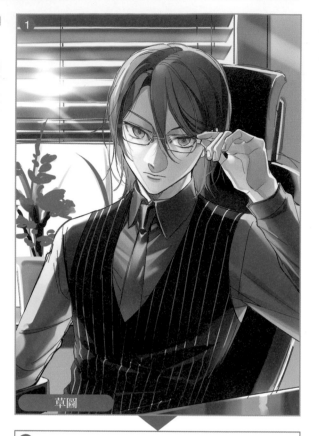

草圖

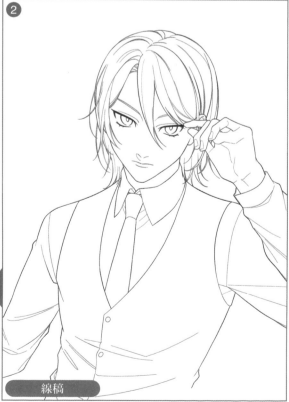

線稿

變更線稿顏色

 角色上色——使色調豐富，呈現出質感

在塗上底色時，要調整整體氛圍和陰影的底色。陰影部分使用 **[著色用筆刷１]** 塗上暗部的底色。這樣就會呈現出大略的立體感。此時在暗部下置入反射光也很合適。明亮部分則加上薄薄一層和底色不同的顏色。色調會變得更加豐富。

陰影要考慮光的方向再添加。透過成為底色的陰影調整整體的立體感和走向。要注意各個部位的質感差異，仔細地加入深色。
在這個時間點要先決定各個顏色的上色順序，在最後潤飾階段就會更輕鬆。
使用 **[著色用筆刷３]** 輕柔地落下大片陰影。以 **[著色用筆刷３]** 上色後，陰影在下面的顏色中就會自然混合，但在此階段大量使用這個筆刷的話，畫作就會模糊不鮮明，要注意這一點。

頭髮	肌膚
#7b889e	#fefaf4

瞳孔	襯衫
#e5bb8a	#8198b7

背心	領帶
#313d42	#e2c890

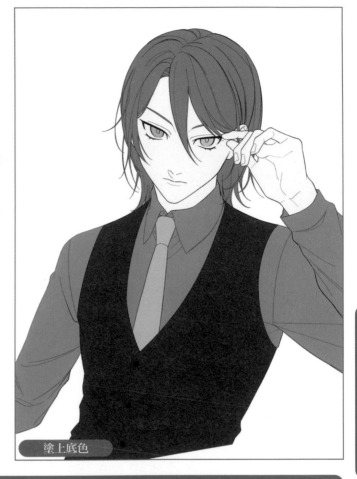
塗上底色

插畫製作花絮 MAKA

肌膚上色

肌膚使用「陰影」圖層上色。使用 **[著色用筆刷２]** 輕柔地塗上比其他部分還淺的陰影。陰影落下的部分要讓明暗的邊界很鮮明，呈現出立體感。臉部主要使用紅色系的顏色，因為要看起來很有朝氣。
脖子陰影混合彩度低的顏色，和臉部做出區別。降低彩度後，脖子就會更有立體感，呈現出前後關係。對於人物來說，光是逆光，因此在整體肌膚加入淺淺的陰影。

使用接近白色的明亮顏色將光線照射的輪廓上色。肌膚和肌膚互相接觸的部分使用深色上色。然後使用 **[著色用筆刷３]** 讓顏色融為一體後，就會產生透明感。

肌膚的陰影

57

瞳孔要在線稿圖層上上色。

❶塗上底色
首先使用淺橙色將瞳孔填滿顏色。

❷描繪
使用明亮顏色調整瞳孔顏色。然後利用陰影讓瞳
孔形狀和瞳孔位置清晰明顯。以深色將瞳孔四周
鑲邊後，眼睛顏色就會變鮮明。但是若只以線條
描繪的方式去上色，就會產生不自然感。因此要
採取模糊方式呈現出柔和的完成狀態。

❸高光
使用明亮顏色在瞳孔下半部分和瞳孔附近加上高
光。像是將高光作為重點加在深色中的感覺。如
此一來就能呈現出透明感。高光要選擇和瞳孔不
同的顏色，這樣瞳孔的色調就會變豐富。

塗上底色

描繪

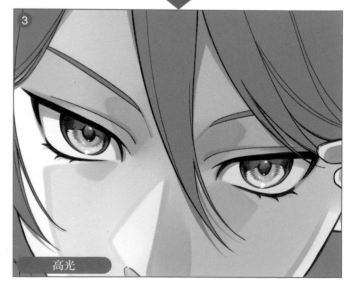

高光

利用基本的陰影掌握整體的走向。使用深色在眼睛周圍、鼻子和嘴巴加上陰影。

利用陰影在眼睛周圍帶來立體感。在上下眼皮使用彩度高的紅色，這樣就能清楚表現出眼睛部分。

鼻子在與光相反的區域加上陰影。雖然是逆光，但是面向畫面的左邊有強烈光線照射。透過這個陰影的深淺和面積，就能表現出鼻子高等骨骼狀態。

在嘴唇下方描繪陰影。使用 [著色用筆刷3] 輕柔地畫出上半部分。這樣就會在嘴唇添加厚度。

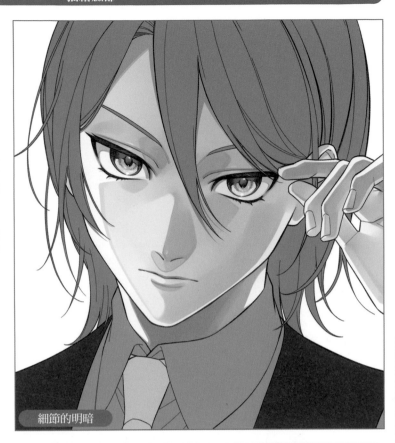

細節的明暗

頭髮上色

①

陰影 1

②

陰影 2

③

高光

使用 [著色用筆刷 1] 在暗部落下大範圍的基本陰影，呈現出立體感。在光線照射部分使用和底色不同的顏色塗上薄薄一層的顏色。這樣就會讓整個頭部的色調變豐富。

陰影部分以更深的顏色上色。使其和底色的邊界線很明確，這樣頭髮就會產生光澤感。

高光要考慮頭髮流向再加上去。頭髮內側使用明亮顏色的話，看起來就像是貫穿頭髮之間的光，也能表現出透明感。

❊ 衣服上色 —— 逆光下的布料質感表現

衣服要留意各種質感再去表現。確實加入基本的陰影，盡量掌握立體感。

◆━━━━━━━━━━━━━━━━━━━━ 襯衫 ━━━━━━━━━━━━━━━━━━◆

襯衫基本上是柔軟材質。但是形成皺褶的部分會變得很筆挺。使用「陰影」圖層，描繪皺褶在手臂彎曲部分重疊的形狀❶。
也要畫出在逆光下變成陰影的袖口部分❷。

複製圖❶的圖層，變更成「普通」圖層，調整色調❸。疊上「覆蓋」圖層，使用【著色用筆刷1】將光線照射部分變明亮❹。

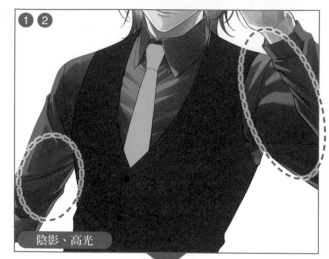

陰影、高光

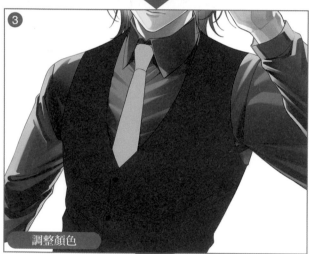

調整顏色

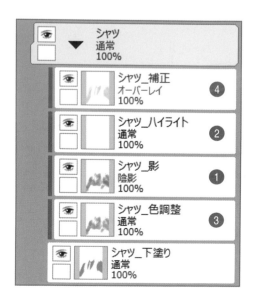

👁	▼ シャツ 通常 100%	
👁	シャツ_補正 オーバーレイ 100%	❹
👁	シャツ_ハイライト 通常 100%	❷
👁	シャツ_影 陰影 100%	❶
👁	シャツ_色調整 通常 100%	❸
👁	シャツ_下塗り 通常 100%	

顏色補償

陰影

高光

疊上「陰影」圖層。使用深色在暗部描繪陰影。

在光線照射部分加入高光。考慮皺褶的方向，在襯衫呈現出光澤感。

━━━━━━━━━━━━━━━━ 背心 ━━━━━━━━━━━━━━━━

❶

陰影

❷❸

顏色補償 1、2

❹

線條

設定「陰影」圖層，描繪出在腰部和腹部彎曲部分的皺褶形狀。

高光要畫到能和陰影有所區別的程度，因為要表現出背心的質感。

順著身體形狀，描繪出衣服圖案的線條。

❺❻

線條陰影、高光

在背心上的線條描繪陰影和高光。這是來自背部的光，其實胸部中間是最暗的部分。為了讓衣服線條很清楚，有一部分要看起來很明亮。

插畫製作花絮 MAKA

61

✻ 👓 描繪眼鏡 —— 透過光和陰影的變化，表現金屬的質感

❶線稿

一開始在描繪的草圖上，使用 [線稿筆刷] 描繪線稿。
這個插畫是人物朝向正面的構圖。要注意眼鏡細微的
上下角度差異，這樣就會更自然。

❷塗上底色

使用銀色將眼鏡的鏡框填滿顏色。

❸陰影 1

要留意鏡框的材質再描繪。
加上光和陰影的變化後，就能表現出金屬的材質感。
使用深色塗上陰影，以白色描繪高光，表現出光澤。
相反地，想要以無光澤的質感來表現時，就要盡量減
少高光（下圖）。

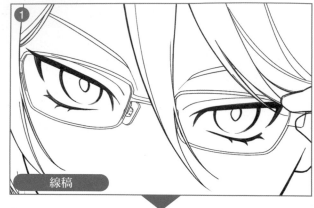

線稿

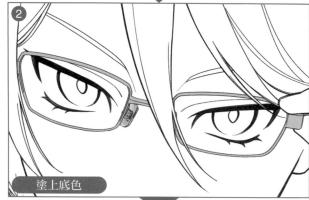

塗上底色

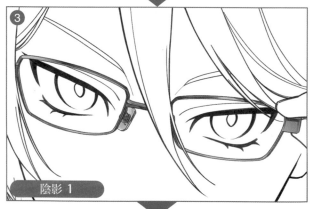

陰影 1

※為了容易看清楚眼鏡的上色過程，隱藏人物的上色圖層。

降低高光，以無光澤的質感描繪的鏡框

顯示人物上色的狀態

62

❹陰影 2

在肌膚落下眼鏡形成的陰影。除此之外，也要考慮臉部的凹凸狀態，一邊調整深淺，一邊加上陰影。

❺描繪

在線稿圖層之上疊上新建圖層。描繪高光、鏡片以及較深的陰影。

若將鏡片顏色畫深，就會遮住特地畫出來的眼睛。因此要一邊調整筆刷深淺一邊描繪。

陰影 2

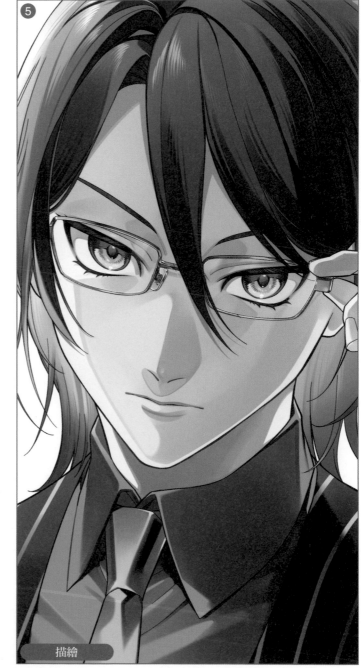

描繪

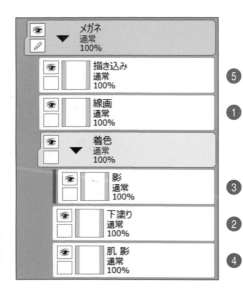

メガネ
通常
100%

描き込み
通常
100% ❺

線画
通常
100% ❶

着色
通常
100%

影
通常
100% ❸

下塗り
通常
100% ❷

肌 影
通常
100% ❹

描繪背景——一邊觀察整體，一邊設計要素

配合人物塗上整體的色調。人物終究才是主要部分，為了避免人物埋沒在背景中，要特別注意這個部分。在空白空間配置適當的**物體（要素）**，填補畫面也很重要。

◆──────────────── 百葉窗 ────────────────◆

首先將背景的物體以顏色做區分❶❷❸。在單調的牆壁和窗戶描繪出百葉窗簾。在光和陰影的描繪添加變化，表現出金屬的質感❹❺❻。

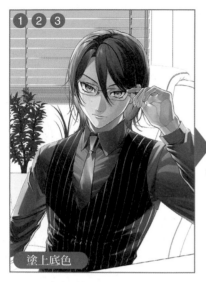

塗上底色

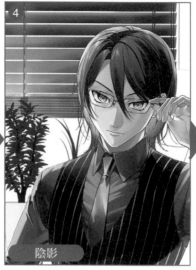

陰影

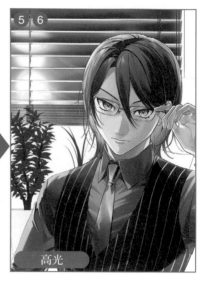

高光

◆──────────────── 花盆 ────────────────◆

描繪花盆和植物❼❽❾。後方的葉子降低不透明度再上色，表現出遠近感。疊上「覆蓋」圖層，修正顏色❿⓫。

描繪

顏色補償

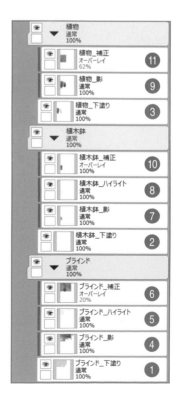

👁	▼ 植物 通常 100%	
👁	植物_補正 オーバーレイ 62%	⓫
👁	植物_影 通常 100%	❾
👁	植物_下塗り 通常 100%	❸
👁	▼ 植木鉢 通常 100%	
👁	植木鉢_補正 オーバーレイ 100%	❿
👁	植木鉢_ハイライト 通常 100%	❽
👁	植木鉢_影 通常 100%	❼
👁	植木鉢_下塗り 通常 100%	❷
👁	▼ ブラインド 通常 100%	
👁	ブラインド_補正 オーバーレイ 20%	❻
👁	ブラインド_ハイライト 通常 100%	❺
👁	ブラインド_影 通常 100%	❹
👁	ブラインド_下塗り 通常 100%	❶

一邊觀察平衡，一邊以顏色區分❶～❹。要注意皮革的質感，以深色在地毯上描繪椅子的陰影❺。描繪逆光的高光，疊上「覆蓋」圖層，補償色調❻❼。

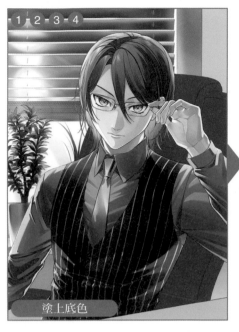

塗上底色

陰影

高光／顏色補償

━━━━━━━━━━━━ 椅子扶手、桌子 ━━━━━━━━━━━━

描繪出倒映在椅子扶手、桌子上的人物和椅子的陰影❽。此時要特別注意金屬質感的表現。在邊緣描繪高光後，疊上「覆蓋」圖層，修正顏色❾❿。

陰影

高光／顏色補償

插畫製作花絮 **MAKA**

65

最後潤飾——利用顏色補償效果讓人物更加顯眼

人物的顏色補償

整體的顏色補償要透過 photoshop 進行。

❶修飾人物
合併人物圖層。然後修飾描繪不足的地方和明亮部分的高光。使用細線條描繪頭髮，提高頭髮描繪的密度。

❷❸❹高光、覆蓋
接著在手臂追加高光。疊上「覆蓋」圖層，調整色調。

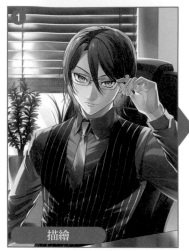
描繪

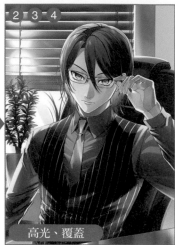
高光、覆蓋

背景的顏色補償

❺背景的高光
在背景圖層剪裁新建圖層，追加高光。

❻❼❽覆蓋
疊上「覆蓋」圖層，調整色調。

❼ #6c4c21
（不透明度 34%）

❽ #8397ca
（不透明度 30%）

❾高斯模糊
遠景使用高斯模糊（不透明度 80%）。這樣和人物就會確實分離。進行調整，避免過於模糊。

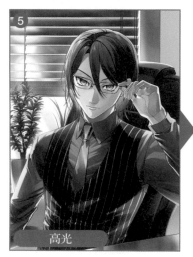
高光

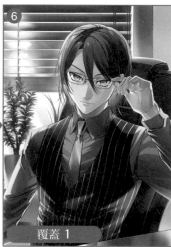
覆蓋 1

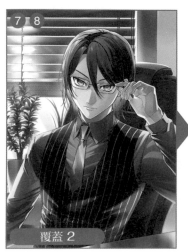
覆蓋 2

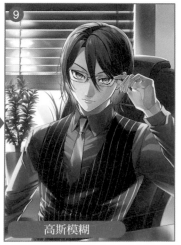
高斯模糊

合併所有圖層，疊上各種色調補償圖層。

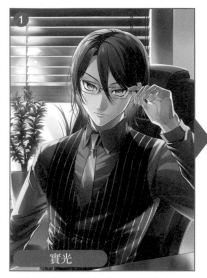

實光

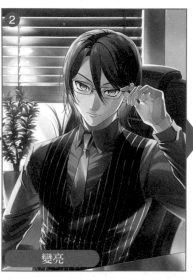

變亮

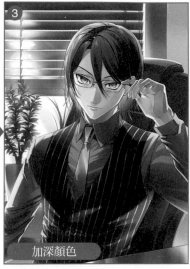

加深顏色

疊上不透明度設定成 8%的「實光」圖層。展現出色調和光。

疊上不透明度設定成 80%的「變亮」圖層。利用鏡頭光暈效果表現出從百葉窗空隙照射進來的光。

合併全部圖層再複製。將複製的圖層變更為「加深顏色」圖層（不透明度10%）。

再複製一個合併的圖層。和圖❸一樣，將複製的圖層變更為「實光」圖層（不透明度 10%），疊上圖層便完成❹。

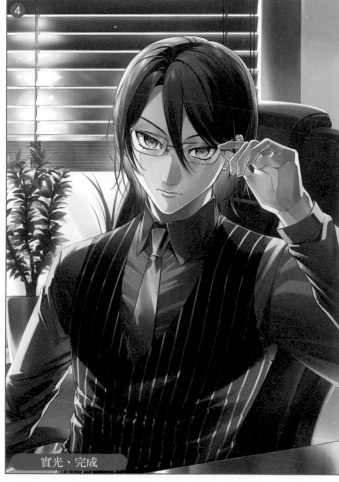

實光、完成

	統合後_ハードライト	4
	統合後_焼き込みカラー	3
統合前		
	比較（明）	2
	ハードライト	1
	人物・背景	

插畫製作花絮　MAKA

67

◯◯ 製作眼鏡的差分版本

製作差分版本〈無光澤材質的飛行員鏡框眼鏡〉
（ 完成插畫 ▶ P.70 ）。基本畫法和先前的眼鏡一
樣。

❶線稿
使用 [線稿筆刷] 描繪線稿。

❷塗上底色
使用深灰色將眼鏡填滿顏色。

❸❹陰影
和 P.62 描繪的金屬鏡框相反，描繪時要減少變化。
沒有變化的話，就能表現出無光澤的材質。
描繪從眼鏡落在肌膚上的陰影。

❺修飾
在線稿圖層之上疊上「普通」圖層。修飾鏡片的光和
鏡框的高光。和描繪陰影一樣，這個高光也要減少變
化。

線稿

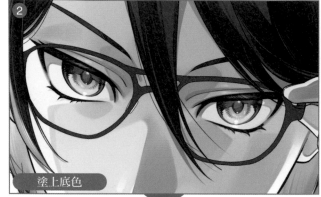

塗上底色

陰影

修飾

▭▭ 眼鏡差分版本展示

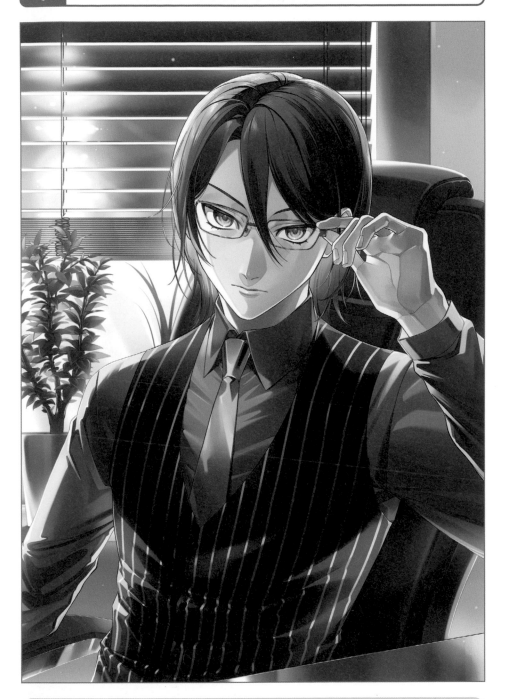

插畫家解說

細框眼鏡很適合沉穩聰明的角色。此外,這是窄框眼鏡。這種眼鏡要注意眼睛和鏡框的重疊。沒有謹慎配置的話,鏡框就會遮住瞳孔。

顏色差分版本選擇不會破壞冷靜形象的顏色。在銀色鏡框混雜紫色,變更成藍色系的顏色。這是搭配整體插畫配色的冷色系。

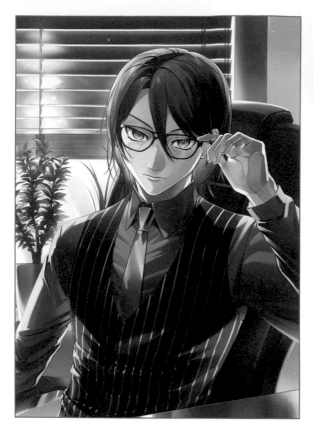

樣式：飛行員（semi automatic 款式）

鏡框種類：全框式

鏡框材質：塑膠

東京眼鏡解說

這是雙橫梁（有兩根連接鏡片的鼻橋）的飛行員眼鏡。有特色的鏡框能給臉部添加高貴的印象。

顏色差分版本

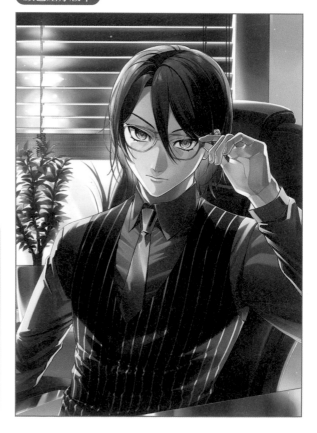

插畫家解說

這是無光澤材質的粗框眼鏡。因為材質的影響，光的反射很少。因此高光的描繪要減少到最小限度。和影子的邊界要確實做出差異，因為要避免喪失立體感。

粗框眼鏡會給臉部添加沉重印象，增加了稍微頑固的印象。顏色差分版本從黑色突然轉變為白色。利用完全不同的配色，展現眼鏡另外的一面。

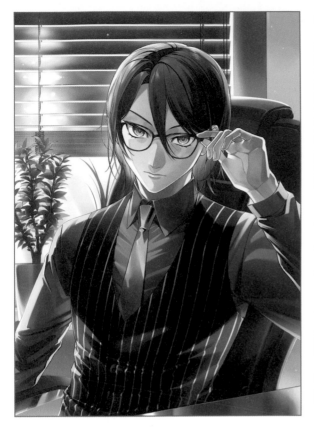

樣式：波士頓

鏡框種類：全框式

鏡框材質：塑膠

東京眼鏡解說

這是縱長幅度長的波士頓鏡框。帶有圓弧的形狀，以及前面部分和鏡腳的顏色不同都極具特色。利用豐富的色調在臉部添加華麗氛圍。

顏色差分版本

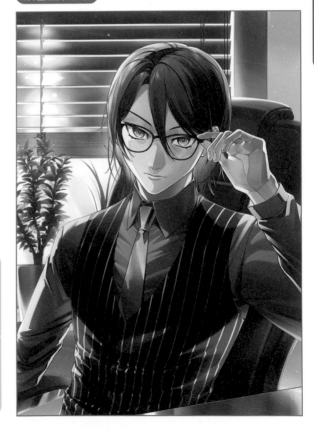

插畫家解說

這是有花紋的棕色系鏡框，和 P.70 的眼鏡一樣都是較粗的鏡框，但是材質帶有透明感。這裡要確實捕捉高光描繪出來。不過這個鏡框不會像金屬鏡框那樣發亮。

在顏色差分版本中，大膽地將鏡框顏色改成紅色系。整體在冷色系中成為重點設計。

插畫製作花絮　MAKA

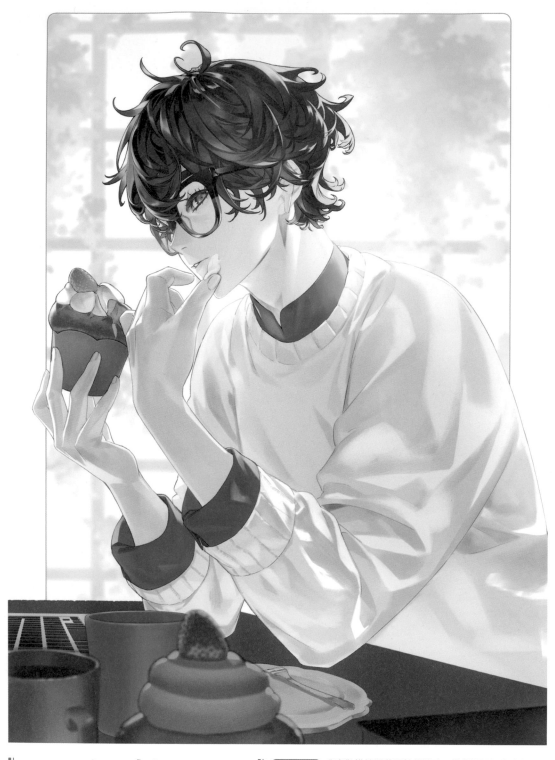

Illustration by ふぁすな

使用軟體	CLIP STUDIO ／ Photoshop
Twitter	@applepiefasna
pixiv	3630934
Tumblr	https://fasna.tumblr.com/

Comment　我喜歡描繪隔著眼鏡的眼睛，描繪這個插畫時也很開心。尤其較粗的鏡框具有描繪價值，我很喜歡。無論配戴的眼鏡是什麼形狀，我都從眼鏡男子身上感受到強烈的性感魅力，並深受吸引。

插畫家。在 MV 插畫和遊戲插畫等領域活動。主要實績有《チュウニズム》遊戲插畫（SEGA）、VTuber《凪原涼菜》MV 插畫（RIOT MUSIC）等作品。

⚆⚆ 眼鏡的解說

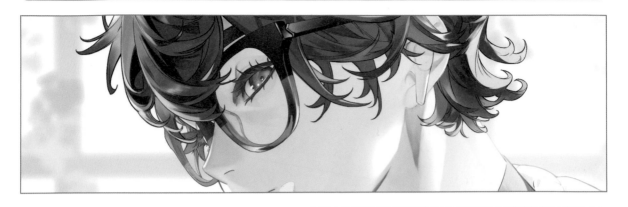

様式：威靈頓

鏡框種類：全框式

鏡框材質：塑膠

東京眼鏡解說

這是臉短且帶有纖細尖銳臉型線條的人物。利用縱長幅度長的威靈頓眼鏡形成臉部帶有圓弧的印象。曲線化且具有漸層顏色的下半框展現出時尚感。

❋ 使用的筆・筆刷

[塗色＆融合筆刷] 主要在大面積陰影上色時使用。此外要讓筆跡顯眼部分融為一體時也會使用。

[油蠟筆] 在大略上色時使用。這個插畫中是使用於肌膚、頭髮、衣服和小物上。

[不透明水彩] 在大略上色後，要讓筆跡明顯部分融為一體、進行調整時使用。和 **[塗色＆融合筆刷]** 的差異是不會過於模糊。在留下邊界線，同時想要讓上色部分融為一體時使用。

[深色水彩] 在想要塗上高光等鮮明顏色的部分使用。

另外在描繪背景的植物葉子時，會使用專用筆刷
[樹葉筆刷]。**[樹葉筆刷]** 的設定刊載於 P.80。

塗色＆融合筆刷

油蠟筆

不透明水彩

深色水彩

插畫製作花絮　ふぁすな

73

線稿～塗上底色——仔細區分圖層的理由

❶描繪線稿

線稿使用 **[深色鉛筆]**（CLIP STUDIO 系統預設安裝的筆刷）描繪。線稿圖層分成「人物」、「眼鏡」、「近景小物」、「中景小物」、「桌子」、「背景」這六個圖層來製作。區分線稿圖層是因為除了要製作眼鏡差分版本外，在最後潤飾時還要在每一個圖層加上不同的模糊效果。

「人物」的線稿每個部位都要畫出強烈且深色的輪廓線。相反地，想要和上色部分融為一體的部分，要畫成細線條。「遠景」不製作線稿，因為要看起來模糊不清。

❷❸塗上底色

首先使用灰色將人物整體的輪廓上色❷。按照各個部位製作剪裁過的「普通」圖層，將各個圖層以顏色區分❸。按照各個部位區分圖層後，之後調整顏色就會變得較容易。

肌膚	頭髮
#f1c3af	#1e263d

毛衣	襯衫
#f9dec1	#454e62

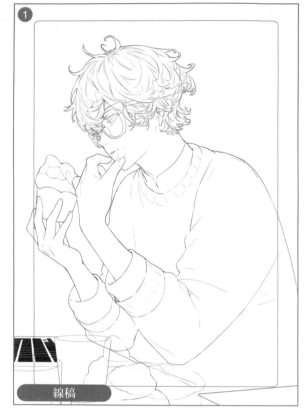

❶ 線稿

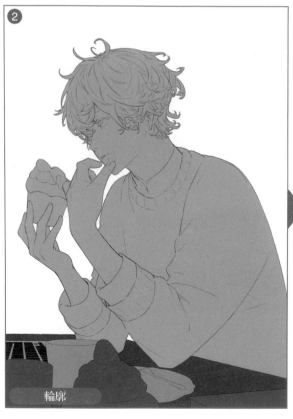

❷ 輪廓

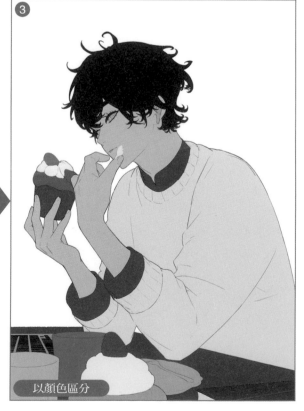

❸ 以顏色區分

人物上色——使用灰色將整體上色後，就容易呈現出陰影

疊上「色彩增值」圖層，使用灰色在人物整體落下陰影。以灰色描繪後，之後要調整顏色的陰影就會變得比較容易。首先使用 [塗色&融合筆刷] 像漸層一樣落下陰影❶。接著以 [油蠟筆] 描繪粗略的陰影。然後使用 [不透明水彩] 調整形狀，使陰影融為一體❷。頭髮、瞳孔和衣服的深色陰影要使用 [深色水彩] 描繪。

陰影 1

陰影 2

隱藏以顏色區分的圖層

POINT　每個部位的陰影上色方法

肌膚

瞳孔

頭髮

衣服

肌膚
要注意骨頭和肉的質感，像是要在這些部位上面放上陰影一樣去描繪。

瞳孔
要注意深淺層次再描繪。眼白和瞳孔中的虹膜要模糊處理。描繪出清晰的高光後，就能表現出朦朧的質感。

頭髮
光線照射的部分要仔細描繪出來。因為光和陰影的邊界資訊量最多。透過細節的描繪表現質感。陰影內側描繪過度的話，印象就會變得沉重。因此只要輕微描繪出頭髮的質感即可。

衣服
手臂的皺褶要留意內側手臂的存在再調整形狀。肩膀和手肘會彎曲、靠在一起。這裡要描繪出清楚的皺褶。相反地，腰身要畫出大片且柔和的皺褶。表現出毛衣寬鬆的質感。

插畫製作花絮　ふぁすな

疊上「覆蓋」圖層後上色❸❹。這個插畫設想的情境是「從白天到傍晚這段時間的咖啡店內」。目標是表現出溫暖的光。所以為了讓肌膚接近橙色而調整了顏色。複製圖❸的圖層，在線稿圖層剪裁再疊上❺。因此也能調整線稿的色調。

調整顏色　人物

調整顏色　蛋糕

調整顏色、變更線稿

描繪高光

設定「覆蓋」圖層（不透明度 70％）將下側變明亮，表現出反射光❻。設定「濾色」圖層（不透明度 95％）加入來自左上方的光❼。設定「相加（發光）」圖層，在人物整體加上高光❽。先使用**[油蠟筆]**粗略地描繪明亮部分，之後使用**[不透明水彩]**調整形狀。頭髮高光使用**[深色水彩]**描繪。高光顏色使用青色或黃綠色等顏色。陰影以黃色系的顏色統一。

覆蓋

濾色

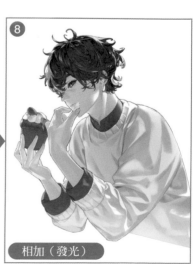

相加（發光）

POINT 每個部位的高光上色方法

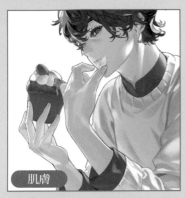

肌膚

頭髮

衣服

臉部是想要引人注目的部位。在鼻尖和輪廓附近等想要強調的骨骼部位加入明顯的光。

臉頰等帶有圓弧的部分使用模糊效果使其變柔和。

以光線照射的左上部分為主進行描繪。清楚呈現出光和陰影的輪廓，就能感受到光很亮的樣子。

毛衣盡量不要過於光滑。因此描繪時要留下部分筆刷的質感。

修飾／調整

修飾蛋糕和瞳孔❾❿。瞳孔使用「覆蓋」圖層添加色調。設定「色彩增值」圖層在臉部加上紅暈⓫。設定「覆蓋」圖層添加色調，使整體變明亮⓬⓭。疊上剪裁過的「普通」圖層。配合上色狀態，變更線稿的顏色，避免線條浮現出來⓮⓯。

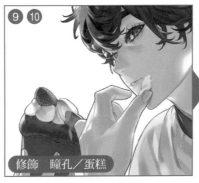

修飾　瞳孔／蛋糕

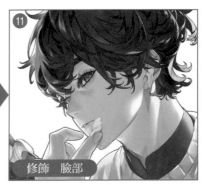

修飾　臉部

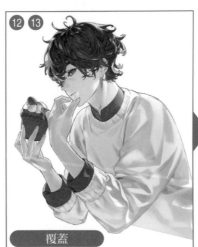

覆蓋

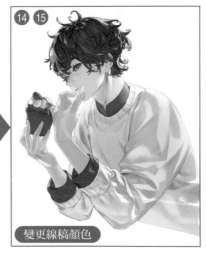

變更線稿顏色

插畫製作花絮　ふぁすな

描繪小物——區分成近景／中景，改變畫面效果

◆━━━━━━━━━━ 小物近景 ━━━━━━━━━━◆

因為只有近景的小物之後要做模糊處理，所以和中景分開作業。首先使用灰色將輪廓上色。每個部位都要製作圖層，剪裁後再用顏色區分。

疊上「色彩增值」圖層，描繪陰影。

疊上「覆蓋」圖層（不透明度 83%），調整色調。

6 #966371

疊上「相加（發光）」圖層（不透明度 80%），描繪高光。配合上色變更線稿顏色。

8 #3b0003

◆━━━━━━━━━━ 配件中景 ━━━━━━━━━━◆

以和近景一樣的順序上色。首先使用灰色將輪廓上色，剪裁「覆蓋」圖層，每個部位都以顏色區分⑨⑩。
疊上「色彩增值」圖層，描繪陰影⑪⑫。
疊上「覆蓋」圖層，描繪高光⑬。在最上面新建圖層，後方要有光線照射⑭。配合上色變更線稿顏色⑮。

15 #06050e

塗上底色

陰影

高光

光／變更線稿顏色

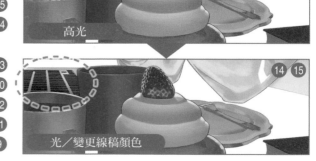

❶塗上底色
使用茶色填滿顏色。

❷描繪木紋
疊上「覆蓋」圖層，描繪木紋。

❸❹描繪陰影
疊上「色彩增值」圖層，描繪從人物落下
的陰影。

❺調整色調
疊上「覆蓋」圖層，調整色調。

5　#999382

❻加上高光
疊上「濾色」圖層（不透明度 63%），使
用 **[樹葉筆刷]**（P.80）在後方畫出高光。

❼❽加上反射
在人物和小物下面描繪出反射。最後調整
不透明度（52%、60%）。

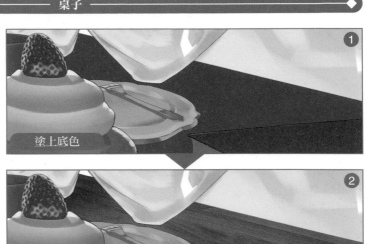
塗上底色

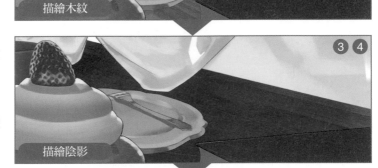
描繪木紋

描繪陰影

調整色調

高光

反射

100 % 通常
机

60 % 通常
机_照り返し2　❽

52 % 通常
机_照り返し1　❼

63 % スクリーン
机_ハイライト　❻

100 % オーバーレイ
机_補正　❺

100 % オーバーレイ
机_木目　❷

100 % 乗算
机_影2　❹

100 % 乗算
机_影1　❸

100 % 通常
机_下塗り　❶

插畫製作花絮　ふぁすな

79

描繪背景——不使用線條，藉此表現出深淺層次感

━━━━━━━━ 描繪襯底 ━━━━━━━━

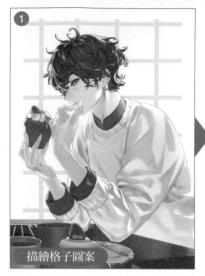

描繪格子圖案

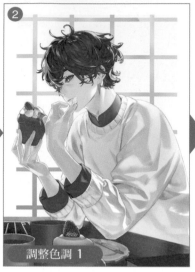

調整色調 1

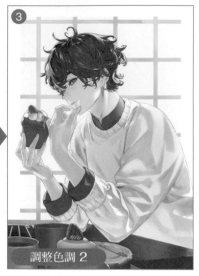

調整色調 2

為了讓人感受到陽光，描繪出作為襯底的淺橙色格子圖案。

在圖❶剪裁新建圖層，加入綠色再調整。

加入青色系的顏色。表現出白天的時段。

━━━━━━━━ 描繪植物 ━━━━━━━━

利用下圖的 **[樹葉筆刷]** 描繪植物輪廓❹。
加上大片陰影，給植物帶來立體感❺。使用明度比圖❹稍微高一點的顏色。
疊上「覆蓋」圖層，描繪高光❻❼。使外側變明亮，輪廓要模糊處理。

在人物後面的物體在合併圖層後要進行模糊處理，因此在這個階段不用描繪太多。
減少遠景的資訊量，就能突顯人物。透過描繪的變化可以表現出深淺層次。

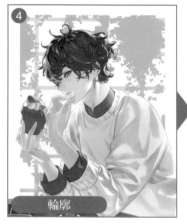

輪廓

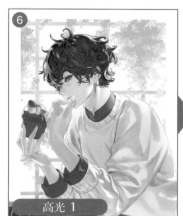

描繪

樹葉筆刷

高光 1

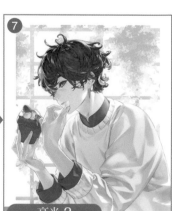

高光 2

合併圖①～⑦的圖層，將人物後面進行模糊處理⑧。疊上「加亮顏色」圖層，將畫面下半部分變明亮，表現反射光⑨。顯示出紅色邊框⑩。

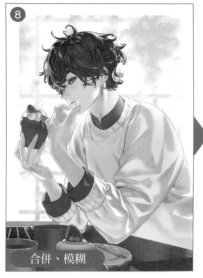

⑧ 合併、模糊

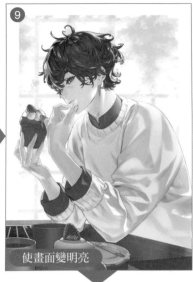

⑨ 使畫面變明亮

	100 % 通常	
	背景（統合後）	
	100 % 通常	⑩
	背景統合_枠線	
✓	100 % 覆い焼きカラー	⑨
	背景統合_明るく	
✓	100 % 通常	⑧
	背景統合_ぼかし	
✓	100 % 通常	
	背景（統合前）	
	100 % 通過	
	植物	
	100 % オーバーレイ	⑦
	植物_ハイライト２	
	100 % オーバーレイ	⑥
	植物_ハイライト１	
	100 % 通常	⑤
	植物_描き込み	
	100 % 通常	④
	植物	
	100 % 通過	
	下地	
	100 % 通常	③
	下地_色味調整２	
	100 % 通常	②
	下地_色味調整１	
	100 % 通常	①
	下地_格子柄	
	100 % 通常	
	下地	

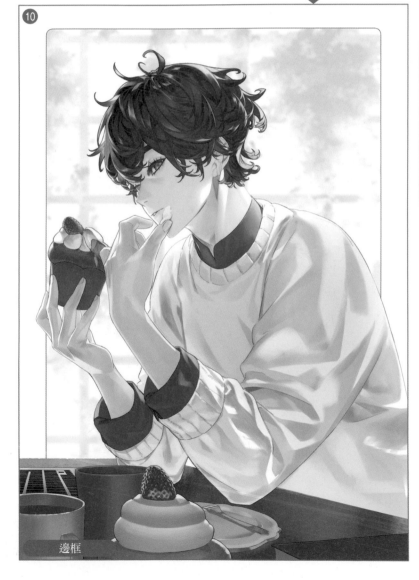

⑩ 邊框

插畫製作花絮　ふぁすな

描繪眼鏡──表現出鏡框的漸層顏色

描繪粗框眼鏡。表現鏡框的厚度，展現出眼鏡的存在感。因為是大眼鏡，配戴在錯誤位置看起來就不帥氣。要留意眼鏡擺放的位置，讓眼鏡的鼻托確實掛在鼻子上。

❶描繪線稿

使用【深色鉛筆】描繪線稿。要注意眼鏡的構造再描繪。尤其是固定型鼻托（參照 P.11），要精確地描繪出形狀。

❷塗上底色

使用深茶色填滿顏色。接觸鼻子的部分要讓肌膚像透明一樣，呈現出透明感。

 #271808

❸將鏡圈下半部分照顏色區分

鏡圈下半部分使用綠色上色。綠色部分是半透明材質。要呈現出下半部分和上半部分的質感差異，描繪時要注意這點。

❹描繪陰影

疊上「色彩增值」圖層，描繪陰影。確實描繪出質感，就能完成色彩更豐富的插畫。

❺描繪高光

疊上「相加（發光）」圖層，描繪高光。在稜角部分加入高光並增添變化。表現出鏡框堅硬的質感。

※為了容易看清楚眼鏡的上色過程，隱藏人物的上色圖層。

線稿

塗上底色

下半部分

高光

陰影

⑥使後方變明亮

使右邊的鏡框變明亮。這樣就能表現出深淺層次和空間。

⑦描繪鏡片

在線稿圖層之上新增「普通」圖層，描繪鏡片。將不透明度調整到72%，表現出透明的鏡片。

使後方變明亮

顯示人物上色圖層

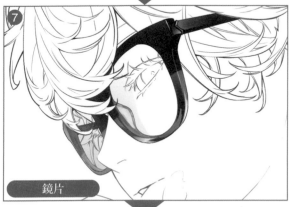

鏡片

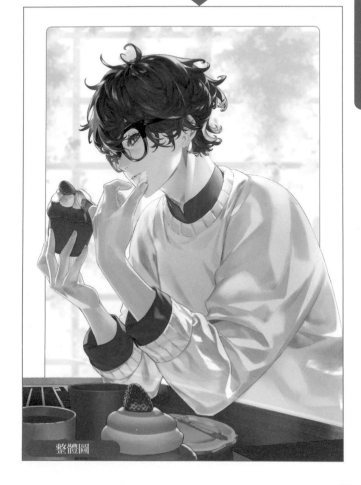

整體圖

最後的顏色補償透過 photoshop 進行。為了呈現出角色和小物的一致感，疊上各種調整圖層。

加工畫面下半部分

小物近景（結合）

濾色

合併小物近景圖層❶。將顏色變深，進行模糊處理，因為要突顯人物。疊上「濾色」圖層，從下方使用綠色讓其變明亮❷。表現出來自植物的反射光。

調整整體的色調

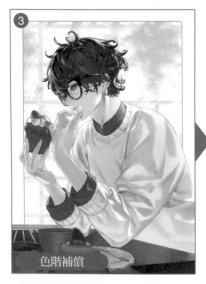
色階補償

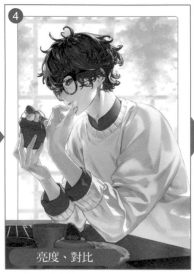
亮度、對比

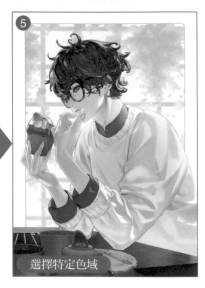
選擇特定色域

疊上三個新建調整圖層。分別在「色階補償」❸、「亮度、對比」❹、「選擇特定色域」❺進行調整。調整內容如上圖。在整體色調加入暖意，人物就會很突出。

在最上面疊上「覆蓋」圖層（不透明度 16%），在手腕附近描繪光⑥。表現出穿過手臂的光。

再疊上另一個「覆蓋」圖層，在人物的後腦加入光⑦。更加強調來自窗戶的光。

⑥

調整前

調整光 1

調整前

⑦

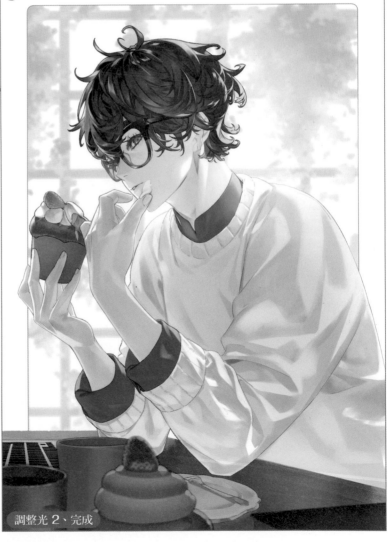

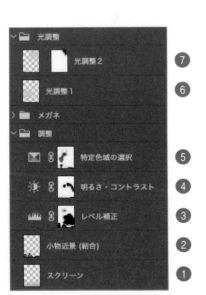

調整光 2、完成

∨ ▢ 光調整		
	光調整 2	⑦
	光調整 1	⑥
〉▢ メガネ		
∨ ▢ 調整		
🔲 ⑧	特定色域の選択	⑤
☼ ⑧	明るさ・コントラスト	④
📊 ⑧	レベル補正	③
	小物近景 (結合)	②
	スクリーン	①

👓 製作眼鏡的顏色差分版本

顏色差分版本要將鏡圈下半部分改成米色系的顏色。鏡片改成橙色系的有色鏡片。這是抗藍光規格（ 完成插畫 ▶P.87）。

複製圖層

複製先前描繪的眼鏡資料夾。

變更顏色

鎖定底色和鏡圈下半部分圖層的「透明像素」，變更顏色。

變更顏色前

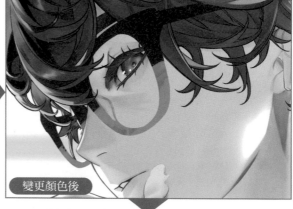

變更顏色後

鏡片

在複製的眼鏡資料夾上，疊上「色彩增值」圖層，將鏡片填滿顏色便完成。

 #F9E1C3

眼鏡差分版本展示

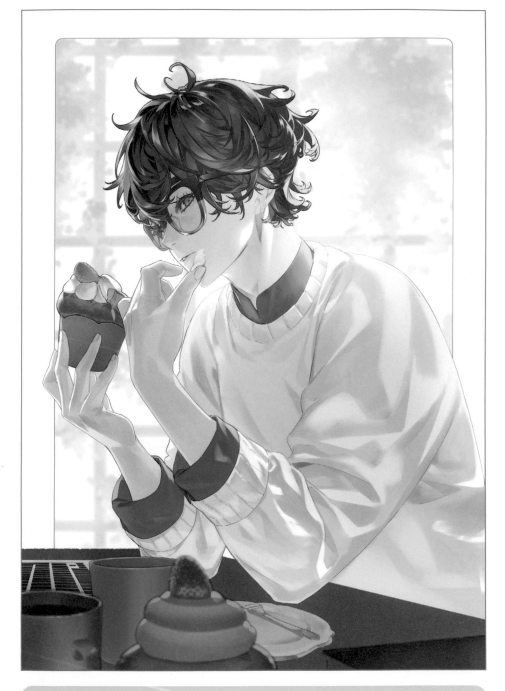

插畫家解說

這個情境是「在咖啡店一邊吃點心，一邊用筆記型電腦寫報告的學生」。在顏色差分版本中，改成強化鏡片的抗藍光規格。顏色越深，就越能對抗藍光。鏡圈也將下半部分改成米色系，變成成熟的印象。改成抗藍光規格的眼鏡，就能想像出「一整天盯著螢幕畫面」這種情況。

插畫製作花絮　ふぁすな

樣式：八角形

鏡框種類：全框式

鏡框材質：塑膠

東京眼鏡解說

這是八角形極具特色的八角形鏡框。縱長幅度較長，鏡框粗且帶有存在感。極具特色的八角形和臉型很協調，會給人物添加溫和的印象。

顏色差分版本

插畫家解說

和 ▶ P.72 一樣，這也是粗框眼鏡。但是這個鏡圈形狀極具個性。設計成與眾不同的眼鏡，人物也能產生獨特的氛圍。在顏色差分版本中，將鏡框改成龜甲花紋。因為是粗框，所以能映襯出質感。龜甲花紋的眼鏡很容易受到中年人喜歡。和插畫人物有些許反差，這部分也展現出神秘的氣氛。

眼鏡的設計流行會根據時代變化。記住插畫的時代背景，再決定形狀和設計也會很有趣。

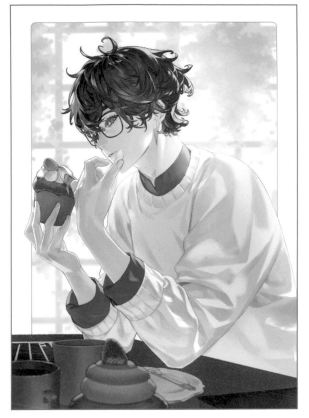

樣式：列克星頓

鏡框種類：全框式

鏡框材質：金屬

東京眼鏡解說

這是縱長幅度長的列克星頓眼鏡。透過鏡框下半部分帶有些許圓弧的四方形，強調上方鏡圈。利用長臉給人帶來柔和印象。

顏色差分版本

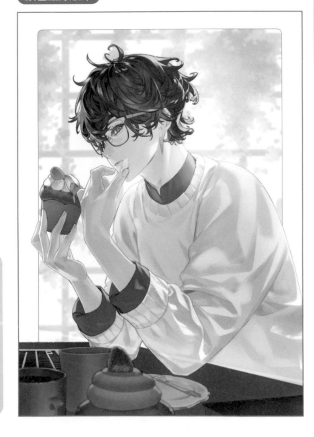

插畫家解說

最後設計成細框眼鏡，因為之前一直選擇粗框。細框眼鏡會展現出神經質、冷靜和知識分子的感覺。金屬鏡框的質感會更加強化冷淡印象。
眼鏡是會突顯人物角色性的符號式主題。事先決定形狀和材質後，再去鞏固想要描繪的人物形象，也會很有趣。

Illustration by 木野花ヒランコ

使用軟體	CLIP STUDIO
Twitter	@popopopopoopw
pixiv	3371956
Instagram	hirannko

Comment 我很重視少年期～青年期的中性化男子的魅力表現。眼鏡會創造、挑選出人物背景的世界觀。描繪男子時，我全力傾注自己的癖好。會重畫好幾次，直到畫出「被這個人殺掉也沒關係」的臉龐為止。

插畫家。從個人到商業部分，在廣泛領域從事活動。主要實績有《はたらく細胞コミックアンソロジー》插畫（一迅社）、《デジタルイラストのレベルがグッと上がる！キャラ＆背景「塗り」上達BOOK》插畫和製作花絮（ナツメ社）等作品。

◯◯ 眼鏡的解說

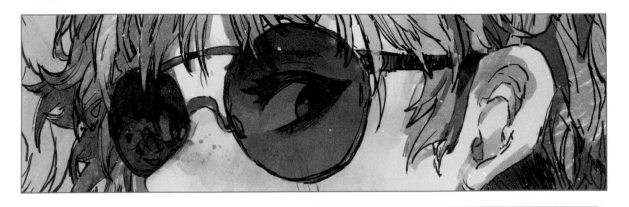

様式：圓形

鏡框種類：全框式

鏡框材質：金屬

東京眼鏡解說

這是臉短、下巴細，且帶有本壘板形臉部線條的人物。推薦縱長幅度較長的圓形眼鏡。圓且柔和的形狀會給臉部帶來溫和氛圍。

❈ 使用的筆、筆刷

[鉛筆R] 在製作草圖時使用。特徵是手繪風的描線。必要時要改變筆尖的大小。不過使用時基本上是設定成較粗的筆尖。因為若使用細線條製作草圖，會在細節描繪太多多餘的線條。

[高科技] 這是從製作線稿到素描都會使用的自創筆刷。調整筆刷，讓描繪風格接近墨水筆。

[深色水彩] 這是 CLIP STUDIO 安裝的標準水彩筆刷。在塗抹底色或填滿大面積時使用。

[平坦] 疊塗出淺淺的顏色，就能呈現宛如麥克筆般的塗色效果。將筆壓變強，也能畫出有變化的深色塗抹效果。

[噴槍（柔和）] 這是 CLIP STUDIO 安裝的標準噴槍。在臉頰等柔軟部位上色時使用。

[飛沫] 在最後潤飾過程，於整體畫面加上飛沫時使用。

鉛筆R	高科技	深色水彩

平坦	噴槍（柔和）	飛沫

草圖～線稿——注意輪廓再塑造形狀

❶草圖

首先使用〔鉛筆R〕粗略地描繪草圖。此時要注意「想要描繪的主題輪廓」。輪廓走樣的話，即使畫出細節也不算是完美描繪。因此有時也會使用〔深色水彩〕先塑造輪廓。此外收集插畫的參考資料也很重要，能確實提高描繪的品質。

❷彩色草圖

在草圖階段先畫上大致的顏色。在此確認整體的色調，盡量避免脫離原本想像的色調。在這個插畫中，是以淺色氛圍的少年～青年為主要主題。利用圖❷的色調確定形象。

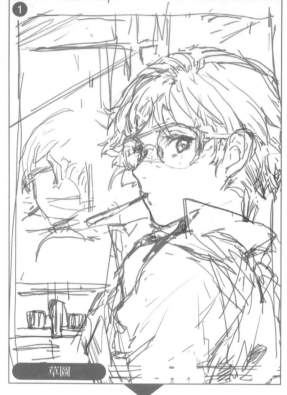

草圖

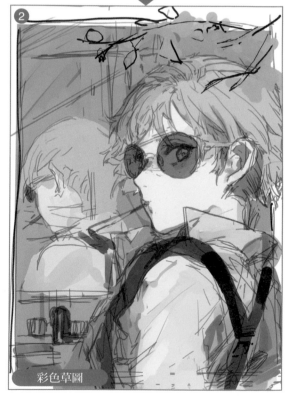

彩色草圖

鞏固大略的插畫形象後,在描繪草圖的圖層之上新建「色彩增值」圖層。使用 **[高科技]** 描繪線稿。
為了畫出漂亮的線稿,==不要連續使用短線條,而是透過長的描邊描繪線條。== 此外因為彩色作業具有便利性,將線稿圖層分成背景和人物。

線稿和塗色同時進行,再做修飾。
右下圖是最終完成的線稿。
眼睛周圍的線條等,因為要和周圍顏色融為一體,所以改成紅色系的顏色。如果使用「鎖定透明像素」功能,就能只將線稿線條上色。

線稿　背景

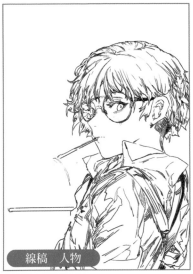

線稿　人物

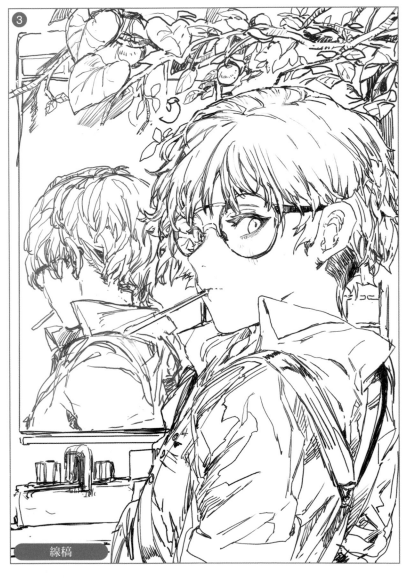

③

線稿

插畫製作花絮　木野花ヒランコ

93

角色上色——要注意畫面的強弱

降低先前描繪彩色草圖（P.92 下圖）的圖層不透明度，疊上塗上底色專用的「普通」圖層。彩色草圖直接作為上色的導引線使用。像是要在彩色草圖上填滿顏色一樣去上色。

❶塗上底色

首先使用【深色水彩】塗上底色。

❷❸臉部周圍上色

粗略地將臉頰和睫毛上色。

臉部根據男女差異，要訴求的部位會有所不同。女性的話是臉頰、嘴角，男性則是鼻子和眼窩。這個插畫的人物雖然是男性，但在此讓臉頰很顯眼，因為要展現出中性的印象。

❹修飾臉部周圍

將大略的陰影、雀斑和瞳孔顏色等部位上色。

雀斑使用【深色水彩】塗上接近茶色的膚色。訣竅是以輕輕放上顏色的方式去上色。要特別留意避免的是過度上色，喪失鼻子立體感的情形。

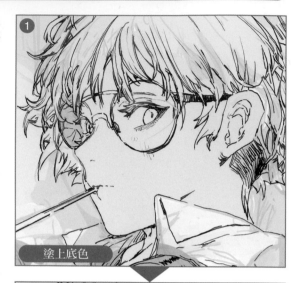

塗上底色

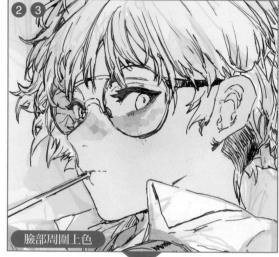

臉部周圍上色

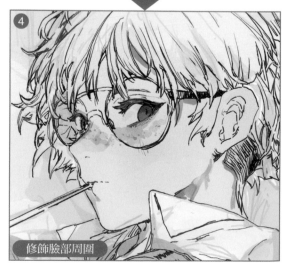

修飾臉部周圍

❺描繪陰影

針對〈圖❹描繪的大略陰影〉進行更加細緻的修飾。
要注意臉部的凹凸狀況再描繪。這次的人物是回頭的姿勢。
要好好描繪，讓後頸肌肉很顯眼。

❻高光

在眼鏡的鏡片加入淺淺的高光。也讓脖子稍微明亮一點。

❼❽修飾肌膚整體

接著針對細節修飾。即使是曾經描繪過一次的陰影，如果判
斷是不需要的，就填滿顏色消除。

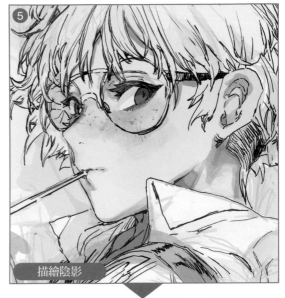

描繪陰影

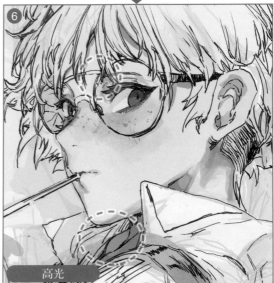

高光

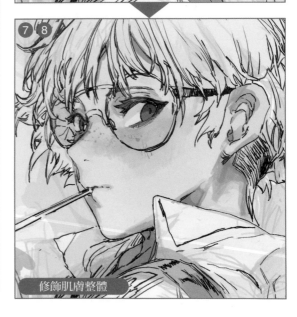

修飾肌膚整體

POINT 後頸的描繪

回頭的姿勢要讓後頸的肌肉很顯眼。連細節都描繪出
來，訴求它的存在感。

瞳孔的上色用兩種顏色解決即可。瞳孔是強烈
吸引觀看插畫者注意的部位。描繪過頭的話更
容易引人注目。因此為了不要比訴求的重點
（眼鏡或後頸）還顯眼，特地選擇簡單的上
色。

眼白使用白色或接近白色的灰色。瞳孔則以接
近茶色的灰色上色。

眼皮附近使用茶色和焦茶色上色。訣竅是以塗
抹眼影般的感覺去上色，就能表現出立體感。

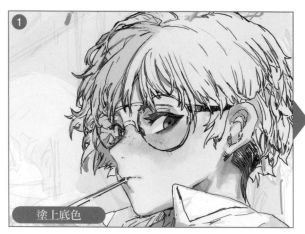

塗上底色

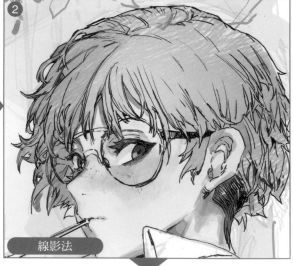

線影法

使用［深色水彩］將頭髮塗上底色❶。若和膚色的彩度不
同，就只有頭髮會從人物中浮現出來。因此髮色要選擇和
肌膚相同的彩度。在畫面後方的陰影部分塗上深色。

疊上「色彩增值」圖層，剪裁圖❶的圖層。以灰色透過線
影法將髮色變深❷。在圖❷的圖層之下新建「普通」圖
層，描繪陰影❸。

插畫人物設定成頭髮濃密的髮型。注意不要讓頭部變得太
大。

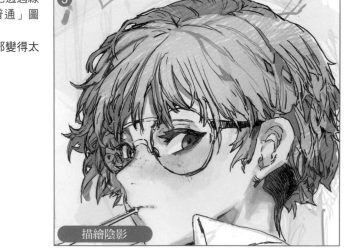

描繪陰影

將衣服上色時，要事先決定「主色」、「陰影色」和「中間色」。這個插畫所用的是以下的顏色。

#FEF5EC　主色

#5A4E44　陰影色

#B7ABA2　中間色

事前先決定好，在選擇顏色時就不會猶豫不決。此外還能維持想要引人注目的重點，同時仔細描繪出整體。
事先以灰階描繪出明暗也會很有效果。無法透過灰階順利表現出明暗時，就試著臨摹石膏像吧。這種方法最適合用在學習明暗表現上。

大略上色後，以宛如**蝕刻**（※）的方式描繪細節。描繪時最重要的就是事先決定終點（畫出來的範圍到哪裡）和目標。如果進行了非必要的描繪，插畫整體的平衡就會變差。

首先描繪襯衫陰影。同時也將吊帶塗上顏色。顏色使用互補色的藍色，因為整體要以黃色～膚色來統一。
若使用互補色，上色區域就會很顯眼。作為強調點來說會很有效果，但要注意使用過度的問題。分散引人注目的部分，畫作印象就會變模糊。

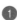

※**蝕刻**
這是腐蝕金屬板（主要是銅板），再進行製版的版畫技術。使用針等尖銳器具以摩擦方式在塗上防腐蝕劑的金屬板表面畫上圖案。將這個金屬板浸泡在腐蝕液中，只有經過摩擦且腐蝕劑脫落的部分會被腐蝕，在金屬板形成凹陷，這就會成為版畫的原版。

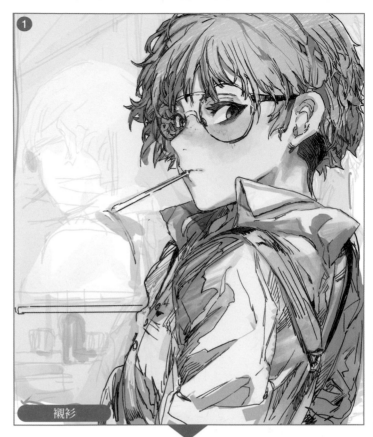

① 襯衫

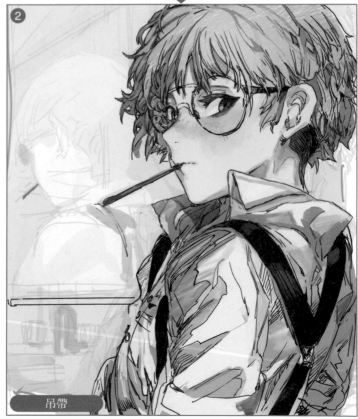

② 吊帶

描繪背景—— 以好看為優先考量，同時納入非現實的要素

描繪牆壁

如同 P.93 解說的，背景的線稿和人物設定在不同的圖層❶。選擇背景的物體時，是以讓插畫好看為優先考量。是否為實際上會出現的景象則是其次問題。舉例來說，在這個插畫的人物上面，以情境來說雖然有點不自然，但還是配置了植物。

在背景線稿圖層之下，新建「普通」圖層。首先使用【平坦】將牆壁上色❷❸❹。因為要呈現出廢墟的氛圍，將稍微不鮮明的黃綠色和淺藍色作為主色。在背景塗上顏色後，有時人物的印象就會改變。此時要靈活應對，背景和人物都要隨機應變隨時調整顏色。

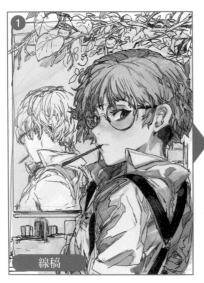

線稿

牆壁 1

牆壁 2、3

描繪鏡子

首先使用【深色水彩】將鏡子塗上底色❺。剪裁圖❺圖層，以此新建一個「普通」圖層。使用【平坦 2】將上半部分變明亮❻。將人物的鏡像以顏色區分❼～❿。疊上「濾色」圖層。使用【噴槍（柔和）】，將鏡子的下方變明亮⓫。

塗上底色

將上方變明亮

將人物以顏色區分

將下方變明亮

使用【平坦】在植物整體上色⓬。接著將葉子一片一片地上色⓭。在線稿之上新建「普通」圖層，修飾後植物便完成⓮。

植物 1

植物 2

植物　修飾

插畫製作花架　木野花ヒランコ

POINT

描繪的終點、目標

描繪時事先想像具體的完成圖吧。這樣就不會出現錯誤。作為完成圖的形象，參考喜歡的畫作或照片也會很有效果。
這個插畫參考的是美國插畫家 **J.C. Leyendecker**（萊恩德克，1874～1951 年）的作品。

👓 描繪眼鏡——畫出較多的線條，呈現存在感

這是大鏡片的眼鏡，另一方面鏡框的設計很簡單。因此透過細節的描繪提高密度。接著利用有色鏡片突顯眼鏡的存在感。

❶ 線稿
使用 [高科技] 描繪線稿。
畫出較多的線條，增加鏡框的資訊量。這是因為要表現出手繪插畫般的質感。

❷ 鏡片上色
描繪茶色鏡片的眼鏡。要注意鏡片和膚色的反差，再塗上顏色。塗上底色時使用了「色彩增值」圖層。這樣就不會讓頭髮和背景變形，能順利上色。

❸ 描繪鏡片的反射
設定「濾色」圖層，疊上白色。將圖層不透明度調整為 60%，表現出鏡片的反射。
這個眼鏡沒有度數，就是所謂的平光眼鏡。因此要添加上鏡片的變形效果。

配合插畫的設定，有需要時就要添加變形效果。變形效果會按照鏡片的厚度和種類而改變。事先決定好設定，就能描繪出具有真實感的畫面。

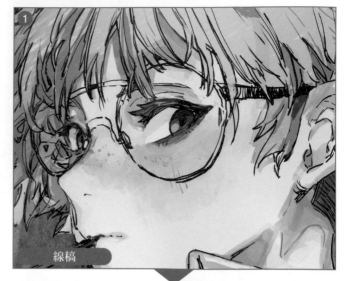
線稿

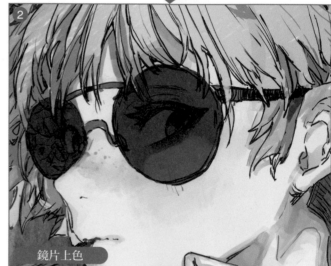
鏡片上色

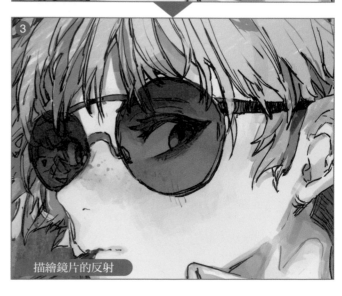
描繪鏡片的反射

✳ 最後潤飾——疊上紋理，在插畫添加質感

在最後潤飾作業中，要在插畫添加暖意和手繪感。首先疊上「普通」圖層（不透明度 32%），修飾插畫整體❶❷。

修飾　人物

修飾　背景

修飾　背景

設定「覆蓋」圖層，疊上紋理❸。追加紙張的顆粒感。紋理是使用 CLIP STUDIO ASSETS（https://assets.clip-studio.com/ja-jp）網站免費下載的素材。在同一個網站可以取得能在 CLIP STUDIO 使用的各種素材。

3
紋理 1

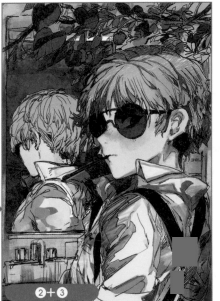
❷+❸

剪裁圖❸圖層，以此新建一個「普通」圖層（不透明度 85%）。追加漸層效果❹。整理畫作的明亮處，讓人物的臉部更顯眼。

4
漸層

❷+❸+❹

插畫製作花絮　木野花ヒランコ

疊上「濾色」圖層，再疊加光的飛沫❺❻。畫面質感會變豐富。這個作業使用了專用筆刷 **[飛沫]**。

新建「覆蓋」圖層，再次疊上紋理❼❽，會有手繪插畫般的質感。

最後設定「覆蓋」圖層（不透明度 41%），疊上雜訊紋理❾。透過細小顆粒產生老舊數位相片般的質感，這樣便完成了。

9

紋理 4

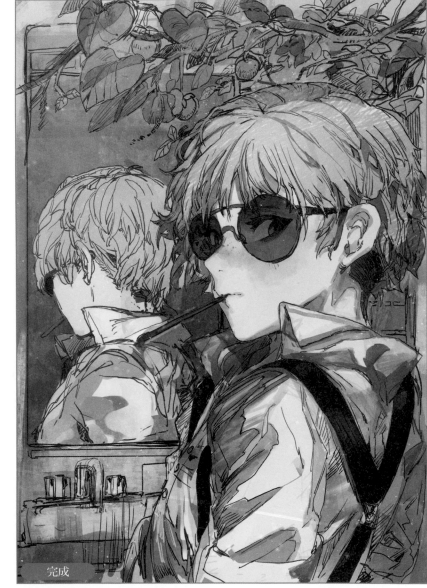

完成

100 % 透過
仕上げ

100 % スクリーン
光 2　　❻

41 % オーバーレイ
テクスチャー 4　❾

100 % オーバーレイ
テクスチャー 3　❽

100 % オーバーレイ
テクスチャー 2　❼

100 % スクリーン
光 1　　❺

100 % 通常
加筆_背景　❷

85 % 通常
グラデーション　❹

100 % オーバーレイ
テクスチャー 1　❸

32 % 通常
加筆_人物　❶

👓 製作眼鏡的差分版本

製作〈簡單黑色鏡框的波士頓眼鏡〉的差分版本（ 完成插畫 ▶ P.107 ）。另外也要製作〈鏡框有花紋的有色波士頓眼鏡〉的顏色差分版本。

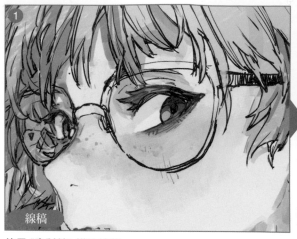

線稿

使用 [高科技] 描繪線稿。

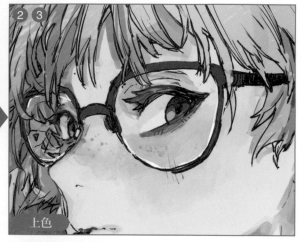

上色

將鏡框上色，在鏡片加入高光。

◆ 顏色差分版本 ◆

❹鏡框上色
顏色差分版本要在顯示先前製作的黑色鏡框眼鏡圖層的狀態下進行（作為塗上底色的圖層再次利用）。在線稿圖層之上疊上「普通」圖層。在此使用 [深色水彩] 將鏡框上色。以厚塗方式描繪。因此在同一個圖層描繪花紋。

❺鏡片上色
新建「色彩增值」圖層，將鏡片上色便完成。

鏡框上色

設定成「普通」圖層的狀態

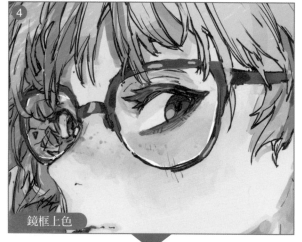

鏡片上色

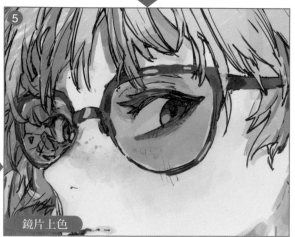

▭▭ 眼鏡差分版本展示

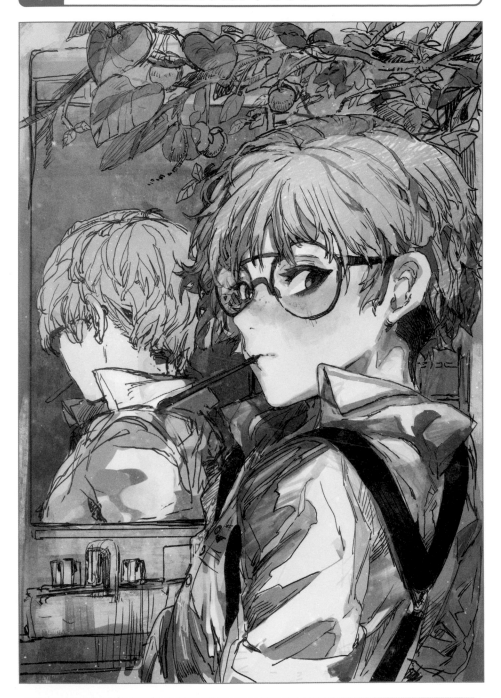

插畫製作花絮　木野花ヒランコ

插畫家解說

這副眼鏡是設定成調光鏡片。在室外就像 P.90 的插畫那樣,是有色鏡片(太陽眼鏡)。這個顏色差分版本是在室內用的正常鏡片的狀態。

瞳孔是吸引別人注意的部位。若遮住瞳孔,其他部分就會很顯眼。在 P.90 的插畫中,肌膚的白色和頭髮顏色很引人注目。這是因為有色鏡片遮住瞳孔的緣故。正常鏡片的這個差分版本,反而是瞳孔很顯眼。

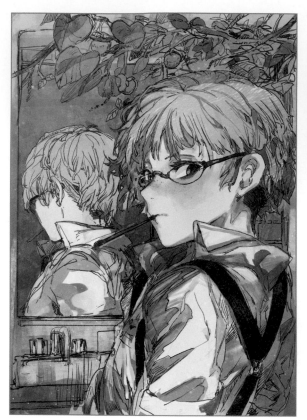

樣式：下半框

鏡框種類：下半框

鏡框材質：金屬

東京眼鏡解說

這是只有鏡片下半部分有鏡框的下半框眼鏡。其中鼻橋掛在鼻子上更是極具個性的設計。襯托出人物復古穿搭的氛圍。

顏色差分版本

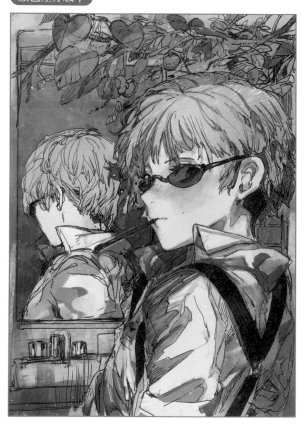

插畫家解說

這是小鏡片眼鏡。瞳孔很引人注目。和▶P.90 一樣，其實是有色鏡片的眼鏡。這裡是將鏡片顏色稍微調淺。以瞳孔為訴求的同時也強調膚色。
顏色差分版本將鏡片顏色改成藍色系。藍色系成為膚色和黃色的互補色。所以在插畫整體中就會成為重點設計。眼鏡的存在感會增加。

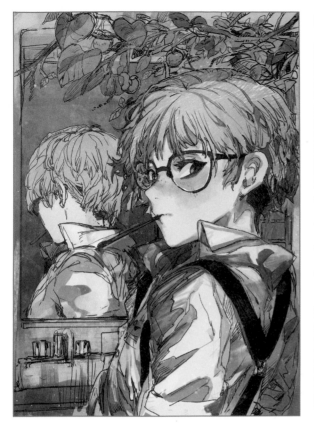

樣式：波士頓

鏡框種類：全框式

鏡框材質：金屬

東京眼鏡解說

這是縱長幅度較長的波士頓鏡框。鏡框下半部分的曲線和較粗的上方鏡框，給尖銳的臉部帶來柔和氛圍，同時還給人帶來臉部線條緊實的印象。

顏色差分版本

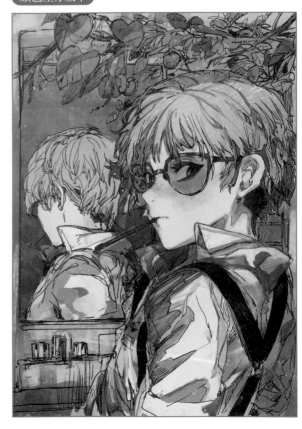

插畫家解說

這是上半部分鏡框採直線式設計的眼鏡。鏡框上半部分看起來像眉毛一樣。因此調整成適當位置後，眼睛就會產生帥氣的印象。

這也是有獨特設計的大眼鏡。描繪時特別注意大小和配置。在顏色差分版本將鏡片顏色改成暖色系。和插畫整體的色調是同系列的顏色。統一成同系列的顏色，插畫就會產生沉穩安定的印象。

插畫製作花絮　木野花ヒランコ

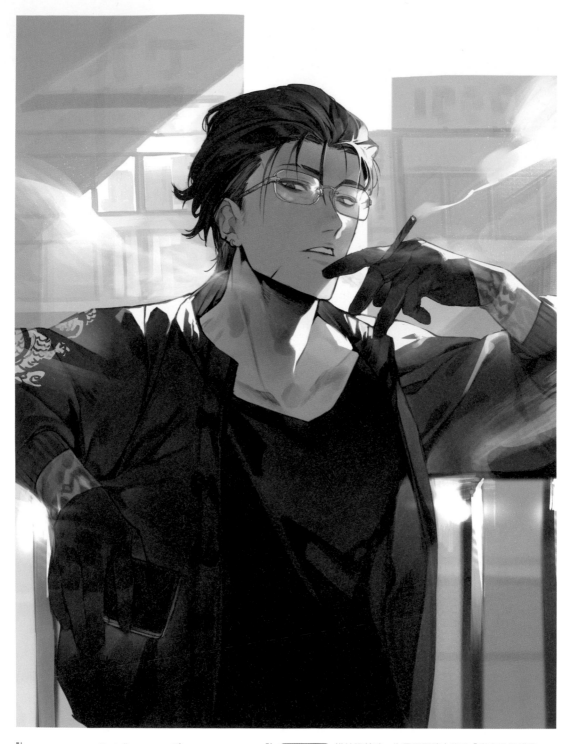

Illustration by **まゆつば**

使用軟體	CLIP STUDIO ／ Photoshop
Twitter	@mytb_mono
pixiv	14204442
HP	—

Comment 描繪眼鏡時，為了不要讓人覺得「專家這裡錯了」，連細小的部件都要仔細描繪。雖說如此，有人物才會有眼鏡。為了避免只有眼鏡從周圍浮現出來的情況，也要特別注意眼鏡和人物的搭配方式。

插畫家、漫畫家。最近活動是以製作插畫為主。也積極地在 SNS 發表插畫。以漫畫家身分活動時，使用「眉唾モノ」這個名稱。

眼鏡的解說

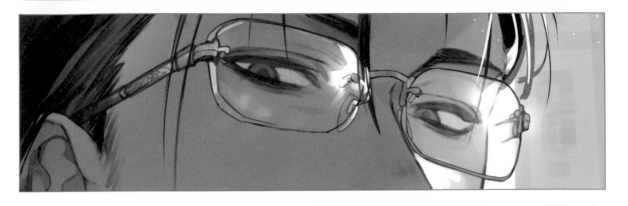

樣式：威靈頓

鏡框種類：無鏡圈

鏡框材質：—

東京眼鏡解說

這是臉長且帶有本壘板形臉部線條的人物。眼鏡是縱長幅度較長的威靈頓樣式。這是鏡片沒有鏡圈包圍的無鏡圈眼鏡，所以眼鏡的主張較弱，維持了人物本來的印象。

使用的筆

[草圖圓筆刷] 在線稿和描繪細節時使用。經常和「色彩增值」圖層搭配使用。可以調整描繪色的明暗，所以建議使用這種筆刷（描繪色設定為白色～灰色～深灰色）。灰色線條使用「覆蓋」等設定時，能呈現出漂亮的效果。

[SAI 水彩] 這個筆刷最適合使用在**灰階畫法**（※）的上色，是上色後將顏色延伸（將顏色變淺）的基本上色方法。另一方面，要將髮尾等部位上色時，要一筆描繪並確實地上色。

[Squarish] 這是輕淡筆觸的筆刷。筆尖形狀是四方形。因此最適合描繪背景和人工物。越重疊線條就會越深。這種筆刷在設定「覆蓋」或「加亮顏色（發光）」等加工時，會呈現漂亮的效果。

[MarBlurBrush] 這個筆刷會在頭髮的最後潤飾階段使用。最適合用來模糊人物周圍、背景，或髮尾等部位。模糊插畫訴求重點之外的部分，就能在畫面營造出強弱差異。

草圖圓筆刷

MarBlurBrush

SAI 水彩

Squarish

※**灰階畫法**
這是使用灰階先描繪陰影，之後再上色的繪畫技巧。

草圖

首先透過粗略的草圖鞏固角色的形象。徹底調查服裝、髮型和姿勢。決定角色的形象後，畫出裁剪線（圖❶中的紅線）。調整裁剪線位置並確定構圖。

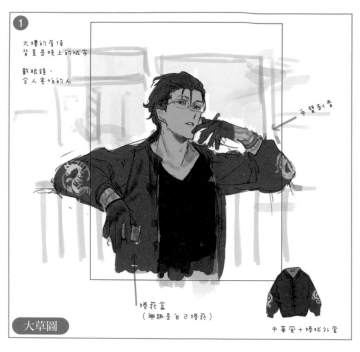

❶

大樓的屋頂
背景是晚上的城市

戴眼鏡、
令人害怕的人

手臂刺青

捲菸盒
（興趣是自己捲菸）

大草圖

中華風＋棒球外套

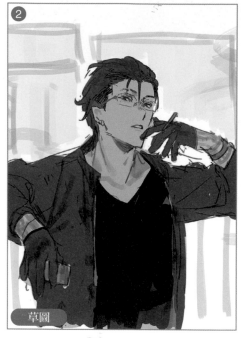

❷

草圖

線稿

降低圖❷圖層的不透明度。作為描繪線稿的導引線使用。在其上疊上「色彩增值」圖層，描繪線稿❸。
首先使用【草圖圓筆刷】描繪出大略的線稿。將描繪出來的線條以透明色削減並調整形狀。在這個時點要先描繪好一定程度的陰影。

◀按下快速鍵「C」，就能選擇透明色。

❸

線稿

角色上色——使用灰階畫法上色

上色透過**灰階畫法**進行。因為先前會描繪陰影，容易掌握立體感，明暗上也能增添變化表現出來。

首先使用灰色將人物的輪廓上色❶。接著每個部位以顏色區分❷。在上面疊上「色彩增值」圖層，使用灰色或黑色將陰影上色❸。陰影若使用無彩色上色，要調整深淺就會變得比較容易。修飾刺青、耳環、上衣的中國風鈕扣。使用黑白色系的顏色將陰影上色後，彩度一定會降低。因此之後要設定「覆蓋」等模式添加色調。

圖層構成

❶ 輪廓

❷ 塗上底色

❸❹ 陰影

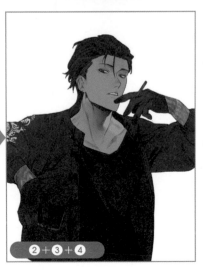

❷＋❸＋❹

合併圖層號碼❺～⑯＋❹後顯示出來的狀態。

插畫製作花絮　まゆつば

以彩度低的茶色將頭髮整體上色②。頭髮側面部分使用接近膚色的顏色上色。使用【草圖圓筆刷】描繪陰影⑤⑧⑨⑩。使用【SAI 水彩】將髮尾上色，大略地追加頭髮線條⑦⑪。在人物整體加入逆光的陰影。因為反射光的緣故，下側會稍微變明亮。因此上側顏色要盡量畫到最深。最後修飾細小的陰影⑫⑮⑯。

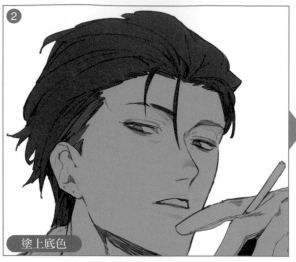

塗上底色

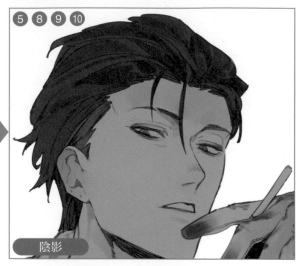

陰影

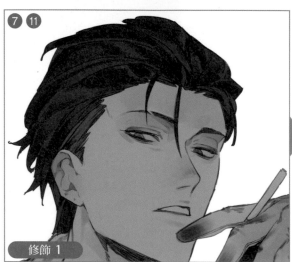

修飾 1

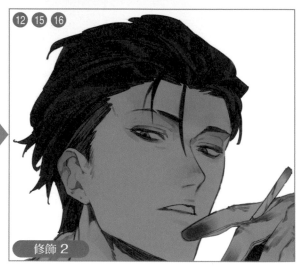

修飾 2

POINT 髮尾的畫法

髮尾越是尖端的部分就要畫成越深的顏色，加上漸層效果再上色。之後要添加頭髮線條（右邊）。

POINT 有光照射部分的畫法

光強烈照射的部分要將明度變高。周圍以深色上色，呈現出對比。

肌膚陰影使用 [SAI 水彩] 上色。

❺❻❼塗上淺淺的陰影

臉部凹陷部分要塗上淺淺的陰影。要留意骨骼和胖瘦程度，順著形狀加上陰影。

❽❿在脖子塗上陰影

在脖子塗上陰影時，將臉部附近塗上最深的顏色。離臉部越遠，塗的顏色就要越淺，並將顏色延伸開來。光強烈照射部分的周圍邊要使用深色上色，呈現出對比。

❾⓬疊塗陰影

注意明暗再疊塗陰影，呈現出立體感。臉部周圍塗淺，下巴下方要塗深。瞳孔也要描繪出來。

⓭⓰逆光／修飾

在人物整體加上逆光的陰影。和頭髮一樣，因為反射光的緣故，下側會稍微變亮。因此上面要加入漸層，畫成最深的顏色。臉部皺摺等處要修飾細節。

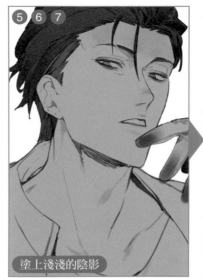

塗上淺淺的陰影

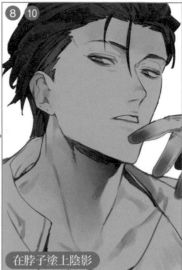

在脖子塗上陰影

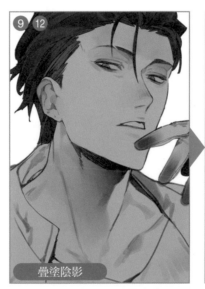

疊塗陰影

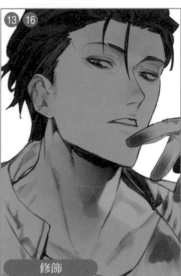

修飾

瞳孔上色

眼睛以毛筆系列的工具塗深。利用滴管吸取虹膜顏色，輕輕地塗在瞳孔和睫毛上。塗太深的區域要使用瞳孔顏色將其變淺。

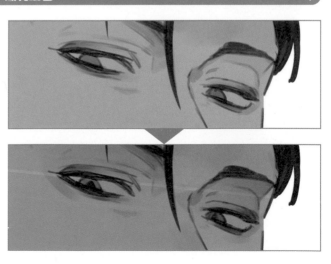

⑤⑦⑧⑨⑩⑬描繪衣服皺褶

使用**【草圖圓筆刷】**以重疊方式描繪布料的皺褶。布料重疊部分形成的陰影要畫明顯、畫深一點。

⑪塗上大面積的陰影

使用**【SAI 水彩】**塗上較大面積的陰影。可以表現出纖細的陰影。

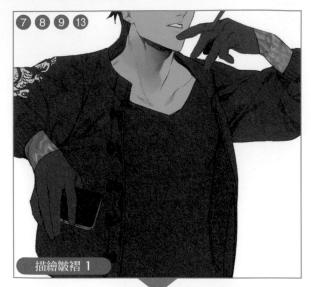

描繪皺褶 1

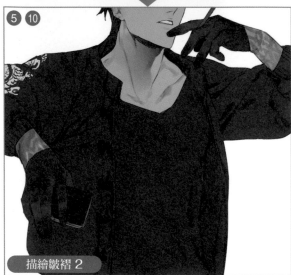

描繪皺褶 2

POINT　塗上大面積的陰影

在衣服塗上大面積的陰影時,要將筆刷大小變大。然後很有氣勢地一筆描繪出來。因為這樣比較不容易出現顏色深淺不均的情況。

單獨顯示圖⑪的圖層後,就會像左圖那樣。

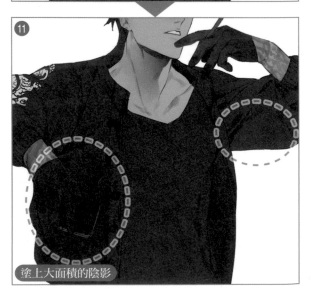

塗上大面積的陰影

⑫⑭逆光

加入逆光的陰影。整個內搭服會變成人物的陰影。因此顏色要全部變深。

⑮添加變化

使用黑色添加上緊密的陰影，因為要呈現出變化。

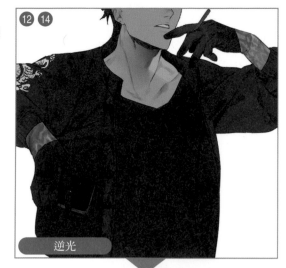

逆光

POINT　要留意衣服下的肌肉

一邊注意衣服之下身體的凹凸狀態，一邊上色。因為逆光形成陰影時，要在身體凸起部分上加上陰影。

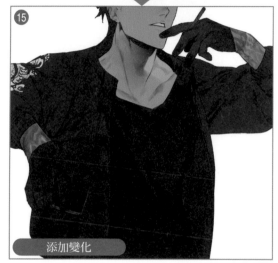

添加變化

❉ **修飾人物**——添加紅色，呈現出空氣感

在線稿圖層之上疊上圖層。在頭髮、衣服皺褶、刺青等描繪不足的部分，描繪出細節❶。在人物資料夾剪裁「覆蓋」圖層。使用〔噴槍〕描繪白色的光❷～❺。描繪出物件重疊的區域，就能呈現出空氣感。使用藍色系的顏色補償色調❻❼❽。

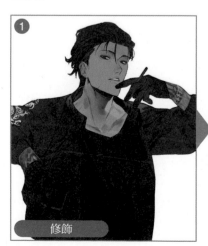

修飾

添加空氣感

顏色補償

※圖層結構刊載於 P.116。

疊上「覆蓋」圖層，使用 [噴槍] 加入紅色❾❿。在肌膚呈現出活力。在光和陰影的邊界加上紅色，就能呈現出氛圍。在光照射的位置使用 [草圖圓筆刷] 描繪高光⓫。進行修飾、增添明暗的變化⓬⓭⓮。疊上「色彩增值」圖層，修正顏色⓯。

加入紅色

高光

修飾

色彩增值

⑥ #B4BED4
「色彩增值」（不透明度 17%）

⑦ #3800FF
「差異化」（不透明度 5%）

⑮ #CCA989
「色彩增值」（不透明度 27%）

POINT 設定覆蓋模式添加色調～衣服～

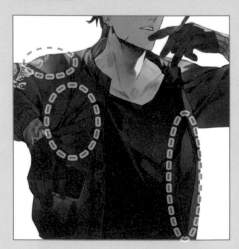

物件和物件重疊變暗的部分，要特地讓其變明亮。在明亮部分和陰暗部分的邊界線設定「覆蓋」圖層添加紅色。色調變豐富後，就能表現出空氣感。

POINT 設定覆蓋模式添加色調～肌膚和頭髮～

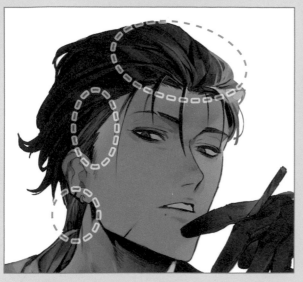

在灰階畫法中，首先使用無彩色將陰影上色。因此整體的彩度會降低。陰影上色後，設定「覆蓋」圖層加上紅色和白色，提高彩度。在最後潤飾時將暗部修飾得更明顯更深，這樣就能在畫面整體增添變化。

描繪背景——將人物和顏色搭配在一起

❶追加背景

使用〔Squarish〕描繪背景。首先在塊面大略地上色。之後描繪細節。使用〔MarBlur Brush〕將鐵欄杆糢糊化。
在這個插畫中，特別想要展現的是人物和眼鏡。因此被人物遮住的區域會省略。

❷投下光線

和人物一樣，大樓和欄杆也要描繪出光。顏色要和照射在人物上的光搭配。

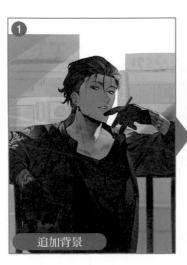

追加背景

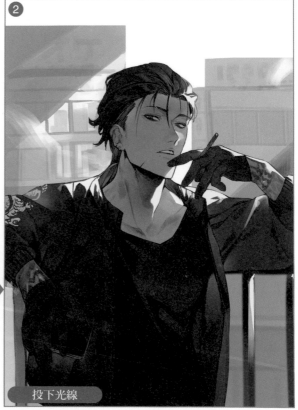

投下光線

❶線稿

首先配合臉部的透視畫出導引線。順著導引線打草稿，再畫出線稿。小物方面線條好看的會比較顯眼。但是要注意一點，就是不要描繪得過於清晰，使眼鏡從人物線稿中浮現出來。

❷❸以顏色區分

每個部位以顏色來區分。進行的要領和人物一樣。鏡片要在線稿圖層之上新建圖層。為了讓人物的眼睛呈現透明感，降低不透明度（不透明度21%）再上色。

❹❺將顏色變深

疊上「色彩增值」圖層。配合人物和背景的顏色與色調。

❹ #A38E7F
（不透明度 27%）

❺ #959494
（不透明度 76%）

❻❼❽追加光

疊上「覆蓋」圖層。分別使用[草圖圓筆刷]和[噴槍]追加光。描繪色是白色。若過度描繪，原本的顏色就會消失，要特別注意這一點。

※為了容易看清楚眼鏡的上色過程，隱藏人物的上色圖層。

POINT 鏡片的厚度

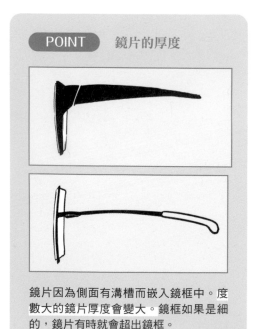

鏡片因為側面有溝槽而嵌入鏡框中。度數大的鏡片厚度會變大。鏡框如果是細的，鏡片有時就會超出鏡框。

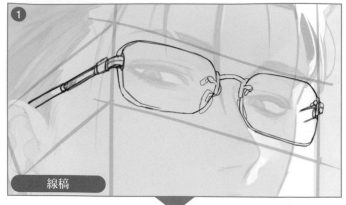

① 線稿

❷❸ 以顏色區分

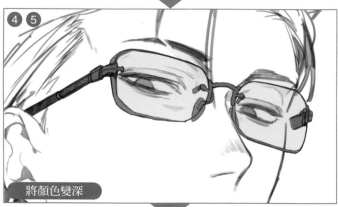

❹❺ 將顏色變深

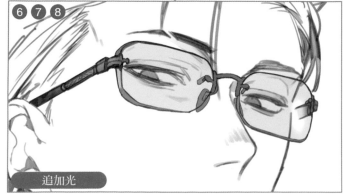

❻❼❽ 追加光

⑨⑩⑪顏色補償、陰影

疊上圖層，補償色調。鏡腳和耳朵重疊的部分，
因為會成為陰影，所以要將顏色變深。

⑨ #FFF6EE
「高光」（不透明度 8%）

⑩ #3800FF
「差異化」（不透明度 8%）

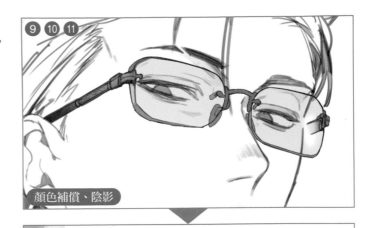

⑨ ⑩ ⑪

顏色補償、陰影

⑫高光

在鏡片和鏡框描繪出強烈的高光。

100 % 通常
眼鏡

100 % 通常　　⑫
眼鏡_ハイライト

100 % 通常　　⑪
眼鏡_影

8 % 差の絶対値　⑩
眼鏡_補正 2

8 % ハードライト　⑨
眼鏡_補正 1

100 % オーバーレイ
オーバーレイ

100 % 通常　　⑧
オーバーレイ 3

71 % 通常　　⑦
オーバーレイ 2

44 % 通常　　⑥
オーバーレイ 1

100 % 乗算
乗算

76 % 通常　　⑤
乗算 2

27 % 通常　　④
乗算 1

100 % 通常
着色

100 % 通常
着色_加筆

21 % 通常　　③
着色_レンズ

100 % 乗算　　①
線画

100 % 通常　　②
色分け

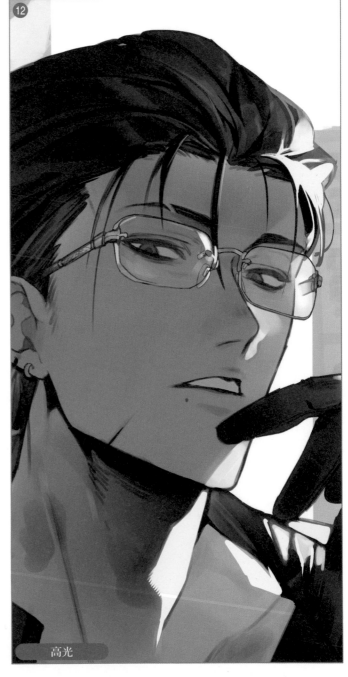

高光

�֎ 最後潤飾──在插畫添加空氣感／描繪香菸的煙

描繪香菸的煙❶～❹。越是剛從香菸飄昇出來的煙，顏色就要畫得越深。疊上圖層，描繪煙的深淺。配合人物和背景加入光❺。

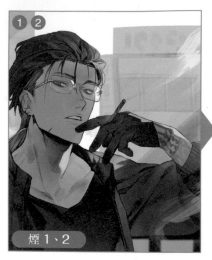

煙1、2

煙3、4

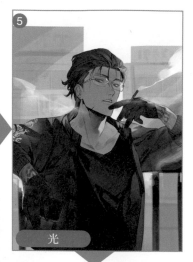

光

❻修飾頭髮

在所有圖層之上新建圖層。修飾細小的毛髮和高光。

❼將整體變明亮

疊上「實光」圖層（不透明度 20％）。將整體變明亮。

❽❾描繪光

疊上「覆蓋」圖層（不透明度 29％）和「加亮顏色（發光）」圖層（不透明度 36％）。描繪從右上落下的光。

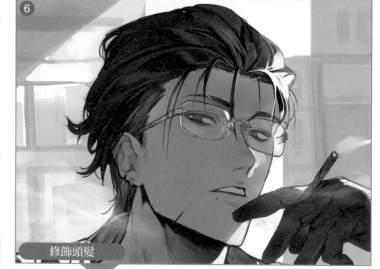

修飾頭髮

POINT　煙的畫法

將【圓筆】設定成深色，以線條描繪煙❶。利用【SAI 水彩】延伸這個線條顏色、以透明色削減❷。
也就是說，先使用黑色描繪，之後再改變顏色。如果是這個順序，就容易看清楚煙的形狀，容易調整形狀。

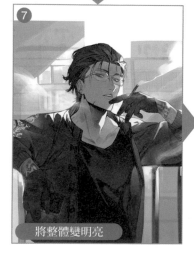

將整體變明亮

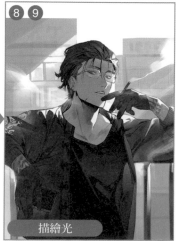

描繪光

⓾⓫描繪更強的光

疊上「加亮顏色（發光）」圖層，描繪更強的光。光裡面會散落灰塵。
這個作業要使用專用筆刷 [Star Brush]。

Star Brush

ツールプロパティ[Star Brush]
Star Brush
ブラシサイズ　800.0
粒子サイズ　600.0
粒子密度
粒子の向き　0.0

⓬描繪眼鏡的反射光

疊上「加亮顏色（發光）」圖層。在臉部落下眼鏡的反射光。

⓭疊上雜訊

設定「覆蓋」圖層（不透明度 29%）疊上雜訊材質。在整體呈現出質感
即完成。

100 % 通過
仕上げ
　29 % オーバーレイ　⓭
　ノイズ
100 % 通過
光
100 % 覆い焼き(発光)　⓬
反射光
100 % 覆い焼き(発光)　⓫
ハイライト2
100 % 覆い焼き(発光)　⓾
ハイライト1
36 % 覆い焼き(発光)　⑨
光_上から
29 % オーバーレイ　⑧
光_右から
20 % ハードライト　⑦
光_全体を明るくする
100 % 通常　⑥
髪加筆
100 % 通常
輝
100 % 通常　④
輝4
100 % 通常　③
輝3
100 % 通常　②
輝2
100 % 通常　①
輝1
100 % 通常
眼鏡
100 % 通常　⑤
光

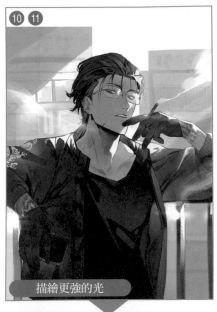

⓾ ⓫

描繪更強的光

⓬

描繪眼鏡的反射光

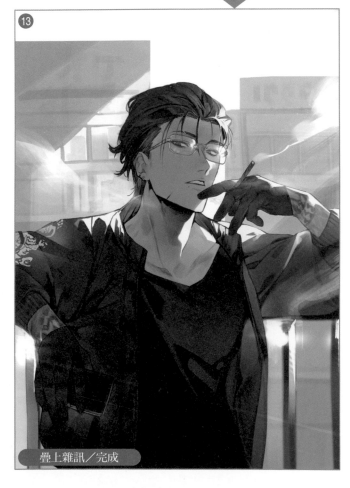

⓭

疊上雜訊／完成

製作眼鏡的差分版本

製作差分版本〈無光澤材質的粗框眼鏡〉（ 完成插畫 ▶P.124）。基本畫法和先前的眼鏡相同。

順著導引線描繪線稿❶❷。線稿圖層要分成鏡框和商標兩個部分。這樣就容易以顏色來區分。

使用灰色將輪廓上色❸。每個部位都要製作圖層，剪裁後以顏色區分❹❺❻。在鏡框描繪陰影❼。這次的鏡框是無光澤材質，因此不要添加太多變化。將鏡片上色，調整不透明度（38%）❽。在線稿圖層之上疊上圖層，描繪高光❾❿。調整色調⓫⓬⓭。

⓫ #9797C9
「普通」（不透明度 8%）

⓬ #AA8966
「差異化」（不透明度 2%）

在耳朵和鏡腳重疊部分描繪陰影⓮。在鏡框呈現出厚度，接著再進行修飾便完成⓯⓰⓱。

100% 通常 メガネ差分		
100% 通常 加筆	17	
100% 通過 厚み		
67% 通常 厚み_下塗り	16	
100% 乗算 厚み_線画	15	
100% 通常 影	14	
100% オーバーレイ 調整 3	13	
2% 通常 調整 2	12	
8% 差の絶対値 調整 1	11	
100% 通常 着色		
100% 通常 ハイライト		
100% 通常 ハイライト 2	10	
100% 通常 ハイライト 1	9	
100% 乗算 線画		
100% 乗算 線画_ロゴ	2	
100% 乗算 線画_フレーム	1	
38% 通常 レンズ	8	
100% 乗算 影	7	
100% 通常 下塗り		
100% 通常 下塗り_フレーム内側	6	
100% 通常 下塗り_ロゴ	5	
100% 通常 下塗り_フレーム	4	
100% 通常 下塗り_シルエット	3	

線稿

※為了容易看清楚眼鏡的上色過程，隱藏人物的上色圖層。

塗上底色

陰影

鏡片

高光

調整色調

修飾

👓 眼鏡差分版本展示

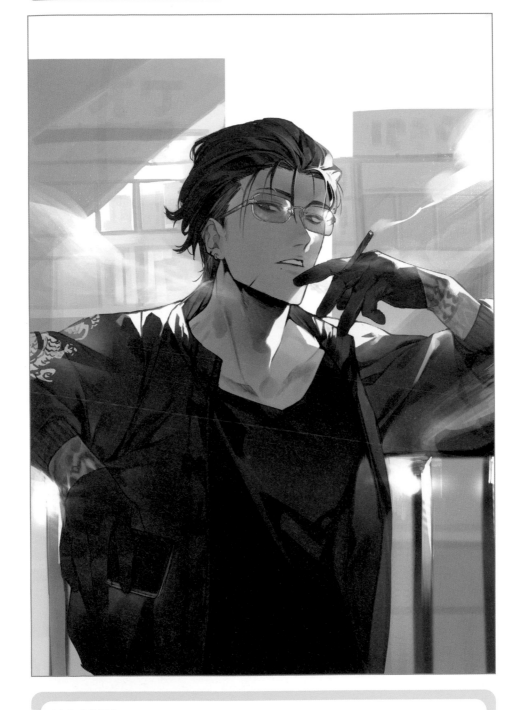

插畫製作花絮 まゆつば

插畫家解說

我自己也有戴眼鏡,所以經常去眼鏡店大致看一下。最近有色鏡片的變化真的很豐富。在這個差分版本的插畫中,我將眼鏡設計成有色鏡片。透過棕色系的色調,和插畫整體的配色融為一體。我覺得改變鏡片的顏色,就能在角色上添加「有意識到流行」的個性。

123

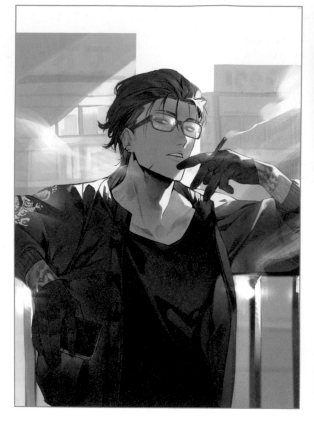

樣式：方形

鏡框種類：全框式

鏡框材質：塑膠

東京眼鏡解說

這是縱長幅度較長且較大的方形眼鏡。特徵是包覆鏡片整體的黑色全框。給人物帶來輕便的印象。

顏色差分版本

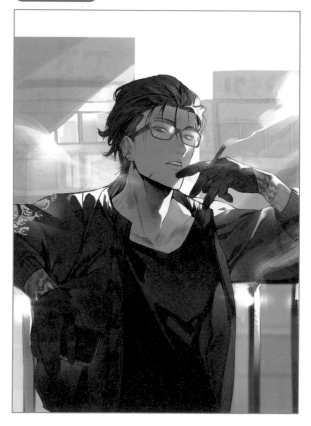

插畫家解說

這是粗框眼鏡。選擇的不是容易壞的細框眼鏡，而是特地配戴看起來很堅固的粗框眼鏡，所以能看出角色充滿活力的個性。

只要選擇眼鏡，就能產生想像角色基本背景的空間。在顏色差分版本中，將鏡框的顏色變得較明亮，因為要更加強調活潑的印象。

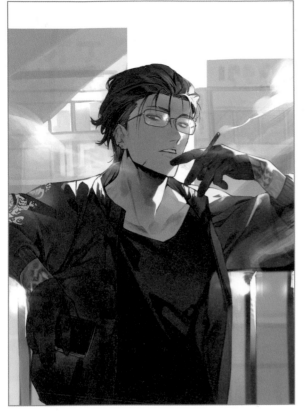

樣式：方形

鏡框種類：全框式

鏡框材質：金屬

東京眼鏡解說

和 ▶ P.124 一樣，都是方形樣式的眼鏡。在這裡是縱長幅度稍短且橫面寬的長方形。鏡框材質是金屬。金屬光澤會展現出時髦的氛圍。

顏色差分版本

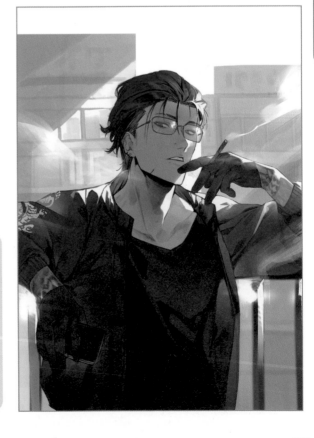

插畫家解說

插畫家解說

配戴細框眼鏡的角色，看起來很神經質。此外，也增添了知性氛圍。和較粗的鏡框相比之下，產生了完全相反的角色性。

在顏色差分版本中，將鏡片改成藍色系。更加增添角色的冷淡度。顏色差分版本有增添變化的空間。嘗試各種變化也會很有趣。

插畫製作花絮 まゆつば

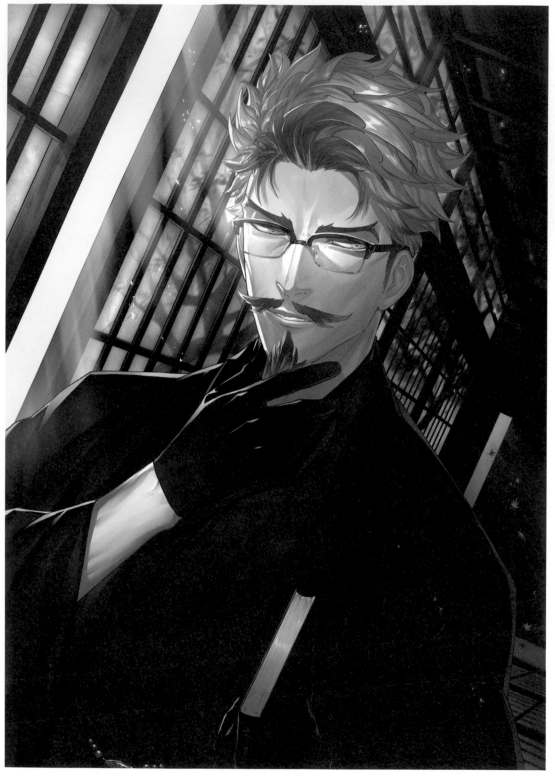

Illustration by 鈴木 類

使用軟體	CLIP STUDIO
Twitter	@suzuki200
pixiv	—
HP	—

Comment 我喜歡留鬍子的壞人臉角色，尤其最喜歡小鬍子。當中令人覺得可疑的鬍子角色和眼鏡，更是最棒的搭配組合。配合鬍子選擇眼鏡形狀也好，配合眼鏡描繪鬍子也很好……我在沼澤深處恭候大駕。

插畫家。目前以 Twitter 等 SNS 為中心發表插畫。

樣式：混合式

鏡框種類：**Brow Bar**（眉線鏡框）

鏡框材質：塑膠／金屬

東京眼鏡解說

這是鏡框上半部分和鏡腳呈現一直線，被稱為「Brow Bar（眉線鏡框）」的眼鏡。而且是鏡框上半部分為塑膠，下半部分為金屬的「混合式鏡框」。和眉毛相似的鏡圈上半部分讓臉看起來很尖銳，展現出紳士風格。

✳ 使用的筆・筆刷

[上色筆刷] 這是以 CLIP STUDIO 的 G 筆（預設）為基礎打造的自訂筆刷。會使用於塗上底色之外的所有階段。是透過筆壓調整顏色深淺的筆刷。要用得很順手就必須熟練使用。但是只要能夠運用自如，就是能在任何階段使用的萬能筆刷。也可以作為線稿筆刷使用（不過這次的插畫並未使用）。這個筆刷適合使用厚塗製作插畫時的線稿。

[上色模糊] 這個筆刷也是以 CLIP STUDIO 的 G 筆（預設）為基礎打造的。在陰影上色時使用。用起來的感覺就像是使用上色筆刷後，再將顏色消除那樣。

上色筆刷	上色模糊

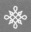

❶草圖

使用**三分構圖法**，決定插畫的構圖。首先畫出將畫面上下左右分成三等分的導引線。在橫的第一條導引線，疊上主要主題的眼鏡。在導引線交錯的點，疊上人物的瞳孔。因此觀看插畫者的視線就會集中在以虛線圈起來的部分。此外，將人物設計成右手貼著下巴的姿勢。臉部周圍的資訊量增加，就會更加增添對眼鏡的注目度。

以垂直線將畫面分成三等分，仔細考慮要素的配置。畫面左側是光源，中央有主要主題（眼鏡和人物的臉），右側則是後方的空間。

畫面右側的走廊後方，配置了彩度高的顏色，這是和畫面左側光源不同的顏色。透過兩個彩度的光，能在插畫中讓人想起故事性。

❷❸線稿

根據主題改變使用的筆刷。建築物等直線構成的人工物，出現些微的變形就會產生違和感。因此使用貝茲曲線等不會產生手抖情況的筆刷。筆尖選擇光滑的。筆壓設定為關閉❷。

人物和衣服等物件使用帶有粗糙感的筆尖描繪。筆壓設定為開啟，關閉抖動修正。

明亮部分的線條要畫細。成為陰影部位的線條要畫粗一點。要素互相重疊、密度變高的部分也要以較粗的線條描繪。

描繪輪廓時要避免出現空隙，就能順利地塗上底色。線稿的顏色要在上色時調整❸。

草圖

背景線稿

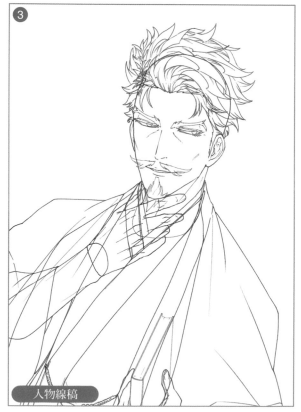

人物線稿

角色上色——分別使用三種陰影

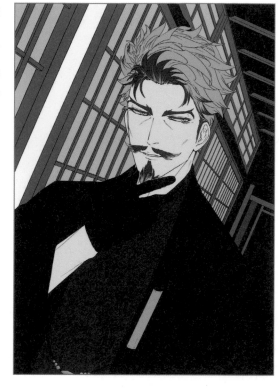

塗上底色

按照部位區分圖層，再塗上底色。從後方部位到眼前部位，以依序重疊的方式製作圖層。

使用選擇工具，選擇想要上色部位的輪廓「外側」。反轉選擇範圍，使用[油漆桶工具]將範圍填滿顏色，因為線稿部分也要填滿顏色。

白髮
 #c6b1a5

黑髮
#433a45

肌膚
 #fce1cf

瞳孔
 #9cb6bf

和服
#56233b

和服外面的短外套
#12131b

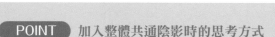

POINT　加入整體共通陰影時的思考方式

陰影主要可以分成三種。基本的陰影、加在部位整體的大片模糊陰影，以及因物體互相重疊落下的陰影。每個部位基本上都要描繪出這三種陰影。

明暗邊界線的顏色要塗上配合光源和底色，而且彩度和明度都很高的顏色。

正常的陰影彩度和明度都很高。相反的，陰影內側的陰影，對比會變不明顯。彩度也會變低。

明暗邊界線和陰影之間要稍微變暗。高光周圍也同樣要稍微變暗。因此邊界會特別顯眼，能強調物體的質感。

要以這個思考方式為基礎去描繪陰影。之後再透過顏色、對比的差異表現出質感的不同。

陰影設定「色彩增值」圖層描繪。使用彩度低的淺紫色和橙色系的顏色。
塗上底色的圖❶中，要採用全部塗滿的要領加上陰影，模糊其邊緣。此時只模糊凹凸狀態是平緩的部分❷。這是因為陰影邊緣全部模糊的話就會變單調。複製塗上陰影的圖層再疊上。使用暖色系的顏色將複製的陰影填滿顏色。疊上「動態模糊」濾鏡，朝光源（這個插畫中是面向畫面的左上方）稍微錯開。在陰影邊緣完成明暗邊界線❸。

描繪環境光❹❺、高光❻、反射光❼。這些是受到背景影響的要素。要參考背景圖片來描繪。背景顏色已經決定好時，利用滴管吸取背景色來使用。設定「相加（發光）」圖層描繪。
在下眼皮的臥蠶、下睫毛和瞳孔之間的部分，描繪出較強的高光，眼睛就會更加顯眼。

塗上底色

陰影 1

陰影模糊

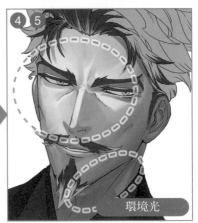

環境光

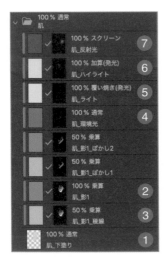

高光

反射光

瞳孔本身是圓形，但是要意識到眼睛整體是一個球體再去描繪❶。從眼皮會落下陰影，鼻子和臉頰會產生倒映。除此之外，背景的物體也會呈現倒映。要記住這點，描繪出陰影和光。

這個插畫的主角是眼鏡。因此要選擇注意力會集中在眼睛的顏色。背景色調是黃色和紅色，所以瞳孔選擇了背景互補色的冷色❷。

此外，這個插畫的背景有紙拉門。從該處露出來的光會射進瞳孔。因此要加入格子狀的光❸。疊上「相加（發光）」圖層，以稍微提高彩度和明度的顏色描繪高光。高光也要加在瞳孔中間，可以強調人物的視線。

接著將睫毛和眉毛上色❹❺。在內眼角加上淺淺的膚色，因為要和周圍融為一體。

眼白

瞳孔

高光　左眼特寫

高光

睫毛　左眼特寫

睫毛

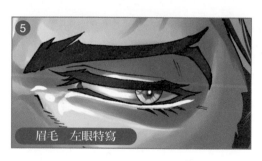

眉毛　左眼特寫

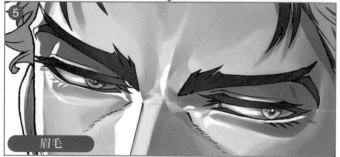

眉毛

插畫製作花絮　鈴木 類

頭髮和鬍子是同色系的色調，因此同時進行上色。顏色以灰色為基調，一部分也使用深色（陰影）配色。再現從壯年到初老階段有白髮混雜的髮色。透過頭髮的配色表現出紳士時尚。

在頭部上方上色，讓髮束呈現互相重疊的感覺。要意識到這是球體上的髮束再上色。在深色物體會有周圍淺色的反射。因此使用滴管吸取肌膚部分的顏色，透過【噴槍】等工具在銀髮部分稍微上色。增加立體感，色調也會呈現出一致感。

頭髮底色

白髮
#c6b1a5

白髮陰影
#735e56

黑髮
#433a45

❶❷❸ 陰影 1

在塗上的底色之上設定「色彩增值」圖層疊上陰影。

❹❺ 模糊陰影

模糊陰影，疊上藍灰色，再調整對比。

❻❼❽ 高光

髮尾營造出細細輕盈的感覺，髮束表面要意識到光澤感，加入鋸齒狀。

❾❿ 使兩者融為一體

在陰影和瀏海部分描繪頭髮，使兩者融為一體。也要追加背景的反射光（圈起部分）。

⓫ 瀏海

區分出瀏海的資料夾，和圖❶～❹一樣，重複作業程序。

⓬ 側邊

一邊觀察平衡，一邊將側邊部分畫上較細的線條。

黑影子

高光

白鬍子

反射光

和頭髮一樣,設定「色彩增值」圖層疊上陰影。

設定「相加(發光)」圖層加入高光。

為了和黑鬍子融為一體,在白鬍子加入模糊陰影的效果。

在髮尾加入反射光進行最後潤飾。

�֍ 衣物上色——運用變形

這個人物沒有亂穿和服,將和服穿得很好看。本來和服就不太會形成皺褶。但是在此稍微誇大一點,描繪出較多的皺褶❶❷❾❿,這樣的插畫會比較引人注目。誇大和變形也是畫圖的樂趣。

描繪深色陰影時,要將陰影內側部分稍微畫亮❺❽,這是因為要強調邊緣顏色。
此外也在和服描繪出質地❻,因為要表現出和服外套與和服的材質差異。描繪質地時,推薦使用 **[網格狀效果線筆刷]**,能表現出紗線重疊的質感。

描繪陰影後,在陰影做出明暗邊界線。複製描繪好陰影的圖層,設定「色彩增值」再疊上。使用暖色系的顏色將陰影填滿顏色。疊上「動態模糊」濾鏡,若朝光源錯開填滿顏色的部分,就能呈現出明暗邊界線❶～❹、❾～⓬(❻～⓬刊載於 P.134)。顏色使用暖色系,表現夕陽的光。

陰影

陰影漸層

想像和服的材質再疊上皺褶和陰影。

利用漸層效果疊上大片陰影。

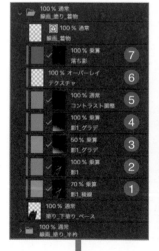

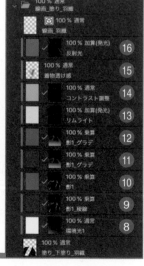

對比

質地

在衣領和腰部加上陰影的對比。

加上淺淺的布料質地,疊上落下的陰影。

插畫製作花絮　鈴木類

利用漸層效果加入環境光。

畫出較大的皺褶。

利用漸層效果疊上陰影。

加入輪廓光，調整色調。

加入反射光。

將袖子上色，並加上膚色，使其融為一體。

修飾小物——按照材質分別描繪出質感

修飾前

修飾後

◆ 修飾手套 ◆

描繪手套時要強調出明暗差異。這樣就能表現出光澤感。基本上上色順序與和服外套一樣。但是與和服外套不同的是，這裡會浮現出手的血管和關節的凹凸部分。以滴管吸取膚色，使用【噴槍】在整體塗上薄薄的膚色。在手套表現出透明感，就能展現出性感。

修飾前

修飾後

◆ 修飾和服外套的細繩 ◆

細繩部分的上色方式與和服一樣。圓珠部分因為要呈現出質感的差異，加入較強的高光。

修飾前

修飾後

◆ 修飾書本 ◆

讓角色拿著書本，使人物展現出理智的印象。書本靠近眼前，所以畫面也要呈現出深淺層次。沒有描繪出書本汙垢等使用感，因為要表現出清潔感。使用較細的筆刷仔細描繪。

⬡ 👓 描繪眼鏡——透過環境光的描繪表現鏡片

線稿

變形前的眼鏡

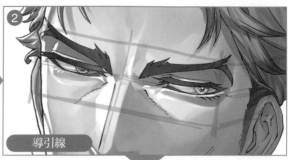

導引線

線稿

眼鏡在人物上色後再描繪。首先是製作線稿。只針對眼鏡前面部分準備從正面描繪好的線稿。在這個作業中使用**[對稱尺規工具]**。只要描繪出單側，左右就能統一❶。

使用**[變形工具]**在臉部配置正面角度的眼鏡線稿。這是想像在臉部正面貼上平坦板子的畫面。事先描繪導引線的話，就會比較容易配置❷。配置眼鏡後，修飾鏡腳和鼻橋等部件❸。

鏡圈上色

決定配色，在每個部位塗上底色。要注意材質產生的光澤和陰影的差異。因為要讓畫面內很顯眼，將光澤畫得很明顯，陰影畫成深色。

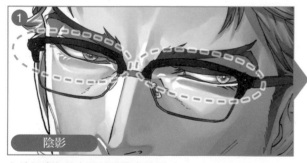

陰影

在塗好底色的上側鏡圈疊上陰影。

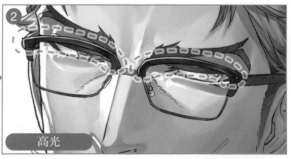

高光

順著鏡圈塗上高光。表現出光滑的材質。疊上眼睛顏色的反射，就能強調眼神。

環境光

配合背景色加入環境光。

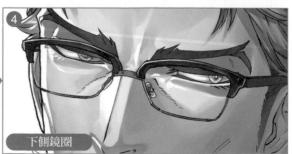

下側鏡圈

下側鏡圈也一樣，塗上陰影和高光。要意識到金屬的質感，加強對比。

插畫製作花絮　鈴木 類

135

鏡腳、鼻橋上色

陰影

高光

光線幾乎沒有照射到鏡腳，因為頭部會遮住來自畫面左方的光。因此使用深色將其上色。鼻橋要順著彎曲的形狀描繪陰影。不要被鼻子的影子形狀影響，要特別注意這一點。

鏡腳是不會呈現光澤的材質。只有微弱的反射光照射。因此高光要描繪出薄薄的一層。這樣就能表現出和鏡框的質感差異。鼻橋要透過高光強調溝槽。

鏡片上色

不要讓整體變白，也不打造陰影。描繪光源形成的高光、反射光、眼睛顏色的反射等各種環境光，表現鏡片的存在。

從眼鏡落在臉部的陰影也在這個階段描繪。陰影形狀和深淺、反射光會根據眼鏡的質感與形狀有所差異。因此根據想要描繪的眼鏡種類，設定「色彩增值」圖層描繪❶。

金屬鏡框之類的反射光要設定「相加（發光）」圖層描繪❷❸。

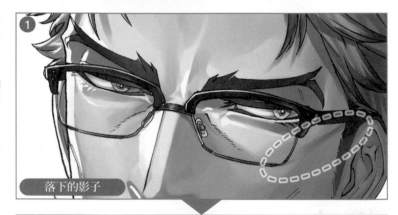

落下的影子

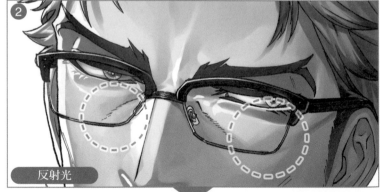

反射光

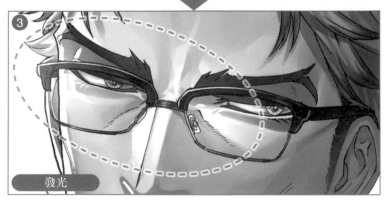

發光

� 背景上色——表現人工物的質感

背景有很多人工物。使用 [油漆桶] 和 [漸層工具] 之類的工具,掌握筆刷感再描繪。

◆————— 木材 —————◆

使用有筆刷感的筆刷描繪質感。木紋要疊上「色彩增值」圖層,使用筆刷將線條畫成河流般的形狀❶。

複製圖❶圖層再疊上。使用 [移動工具] 或是 [變形工具],將複製好的圖案稍微移動到光源的相反側。圖層設定變更為「濾色」❷。

陰影

質感、光線

◆————————————— 紙拉門 —————————————◆

紙拉門是除了格子以外,沒有凹凸不平的物體。使用 [噴槍] 描繪薄薄一層的陰影,再加上紋理❶。這個插畫的背景是以古老宅邸為形象,因此使用了帶有些許蛀蟲質感的和紙紋理。描繪出透過紙拉門看到的樹木❷。這些樹木沒有製作線稿,因為是以水墨畫般的質感為目標。使用上色用筆刷粗略地塑造形狀,再疊上 [模糊濾鏡]。接著也疊上色差效果,就能強調樹木在紙拉門另一側的情況。

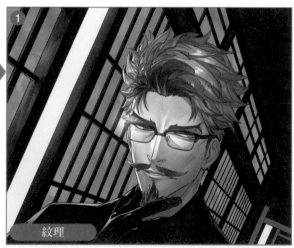

紋理

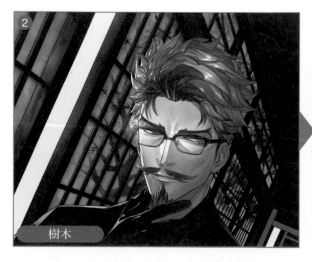

樹木

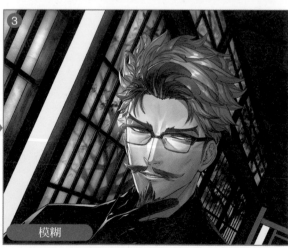

模糊

插畫製作花絮 鈴木 類

137

表現出射進室內的光。複製描繪好紙拉門的圖層，再疊上去。使用 [動態模糊濾鏡] 加上動態模糊效果。畫面越後側的空間，光要越薄弱，輪廓要盡量模糊。調整時要使用 [橡皮擦工具] 和 [模糊工具]。

也要描繪後側空間的背景。確認插畫整體的資訊量平衡。

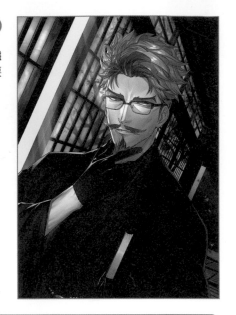

最後潤飾──使用效果添加空氣感

變更線稿顏色

變更線稿顏色，因為要與塗上的顏色融為一體。疊上剪裁過線稿圖層的圖層，變更線稿顏色。越接近塗上的顏色，就越接近厚塗風格。相反的，若是接近黑色的顏色，就會變成漫畫風格的插畫。

在這個插畫中，是透過和各個上色中的深色部分顏色相同的色調去調整線條顏色。也使用了比深色部分還深的顏色。而輪廓線部分也比其他線條的顏色還要深。

在這個階段要從瀏海加畫幾根翹起來的頭髮，這是線條和線稿一樣纖細的頭髮。增添頭髮的細緻度和立體感。

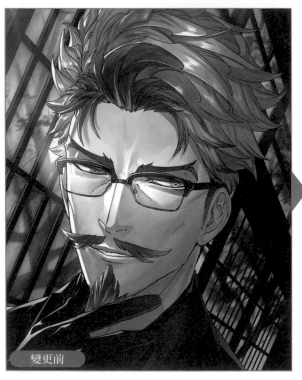

變更前

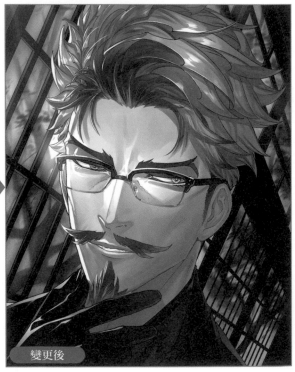

變更後

─────────────◆─ 效果 ─◆─────────────

❶～❹追加光

讓畫面中想要顯眼的部分更閃亮。疊上「相加（發光）」圖層，使用 **[噴槍]** 加上明亮的顏色。

❺提升氛圍

描繪出光反射在空氣中飄浮的灰塵上的樣子。使用將筆尖變細，具有填滿效果的筆刷。一邊觀察整體的平衡，一邊描繪細節。複製描繪好的圖層，疊上 **[模糊濾鏡]**。

❻❼調整整體色調

疊上「色調補償漸層對應」圖層。統一整體的色調再做調整即完成。

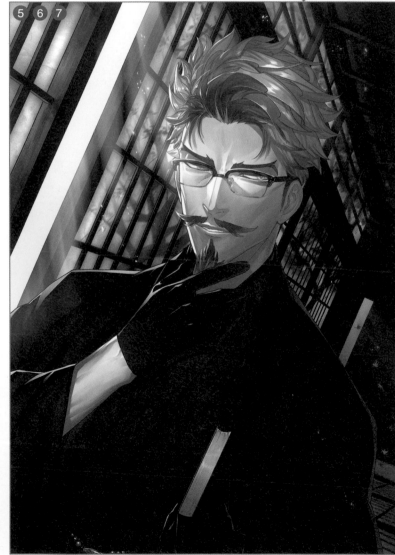

		100 % 通常	❹
仕上げ_差し込む光			
		20 % 通常	❺
仕上げ_色調補正			
		100 % オーバーレイ	❸
仕上げ_目の発光			
		27 % オーバーレイ	❷
環境光2			
		30 % スクリーン	❶
仕上げ_環境光1			
		100 % 通常	❼
仕上げ_塵_ぼかし			
		100 % 通常	❻
仕上げ_塵			

插畫製作花絮　鈴木類

✳ 👓 製作眼鏡的差分版本

製作〈圓形鏡框眼鏡〉的差分版本（ 完成插畫 ▶P.142 ）。

描繪從正前方所觀察到的眼鏡鏡片和鏡框❶。使用變形工具將圖❶順著臉部透視變形再配置上去。也從該處描繪其他部件的線稿❷。使用灰色將眼鏡鏡框填滿顏色❸。疊上「色彩增值」圖層，描繪陰影❹〜❼。在椿頭加上商標❽❾。要領和描繪眼鏡時一樣，先描繪從正面觀察到的商標。之後順著眼鏡的透視變形再配置上去。

描繪高光❿⓫。設定「相加（發光）」圖層加入較強的光，設定「加亮顏色（發光）」圖層加上模糊的光。設定「濾色」圖層加入膚色和光的反射⓬⓭。

設定「加亮顏色（發光）」圖層加入鏡片的反射光⓮。設定「相加（發光）」圖層描繪從畫面左上照射的光⓯。設定「色彩增值」圖層在肌膚落下眼鏡的陰影⓰。改變線稿顏色即完成⓱⓲。

變形前的眼鏡

※為了容易看清楚眼鏡的上色過程，隱藏人物的上色圖層。

線稿

塗上底色

陰影

商標

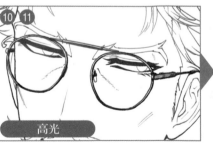

高光

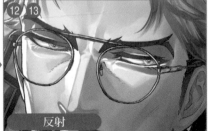

反射

光

落下的陰影、變更線稿顏色

◯◯ 眼鏡差分版本展示

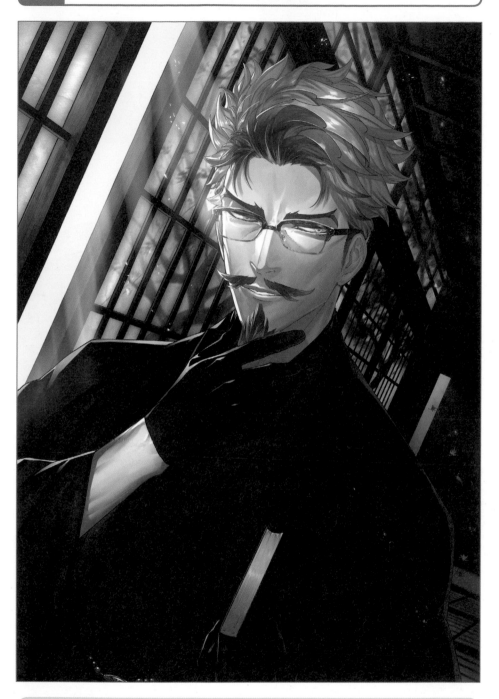

插畫製作花絮　鈴木 類

插畫家解說

在顏色差分版本中，是將鏡框設計成龜甲花紋。和服的設計很簡單，所以比較適合選擇有花紋的眼鏡。如果是龜甲花紋，就不會破壞沉穩氛圍。而且不論日式服裝或西式服裝都很適合。

和 P.126 相比，人物產生了有點時尚的氛圍。給人的印象也變輕鬆。龜甲花紋是暖色系的色調。因為變成冷色系的瞳孔互補色，所以眼睛會很顯眼。

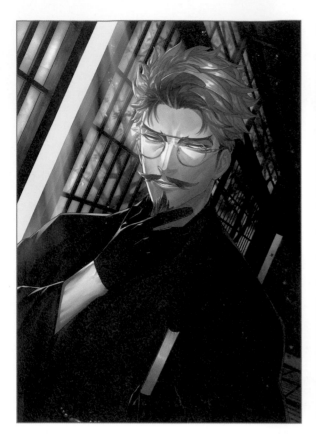

樣式：圓形

鏡框種類：全框式

鏡框材質：金屬

東京眼鏡解說

這是縱長幅度長的圓框眼鏡。特徵是縱面長的鏡框和帶有圓弧的樣式。鏡片的上下長度將人物臉部分隔開來，臉部線條看起來很俐落。此外也在細長的臉部添加圓潤感，強調出溫和氛圍。

顏色差分版本

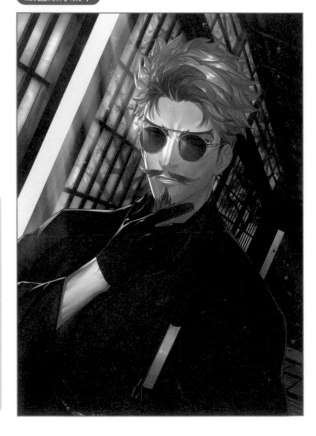

插畫家解說

這是鏡圈大的圓形眼鏡。能看清楚眼睛，人物也產生了親切感。設計上是簡單的銀色鏡框。將對比描繪地較為強烈。此時也要注意映照在鏡片上的周圍物體的存在。

顏色差分版本中，將鏡片改成太陽眼鏡。人在觀察畫作時，會注意人物的臉和瞳孔。看不到視線的話，會引起不安感。將鏡片改成冷色系的顏色，所以這種感覺更是明顯。如果塗上暖色系的色調，就能保持危險的氛圍，同時添加開朗氣息。

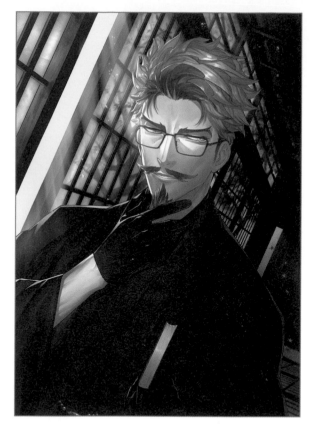

樣式：巴黎

鏡框種類：全框式

鏡框材質：金屬

東京眼鏡解說

這是縱長幅度短，接近方形的巴黎款眼鏡。長方形的金屬鏡框給人物帶來聰明的印象，也展現出人品好的一面。

顏色差分版本

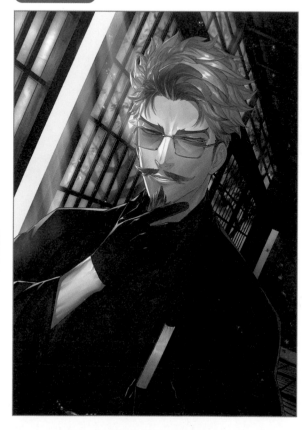

插畫家解說

這是鏡圈為方形的細框眼鏡。黑色鏡框的低調光澤形成聰明且認真的印象。

明亮顏色經常反射在黑色上。但因為是沒有光澤感的材質，所以將對比降低。

顏色差分版本強調了可疑和攻擊性的印象。透過有色鏡片消除瞳孔的高光。眼睛顏色變深後，眼神就變兇。鏡框也將對比變得較強烈。增添了尖酸刻薄的氛圍。

監修

眼 鏡 是 臉 的 一 部 分

東京眼鏡

URL ◆ https://www.tokyomegane.co.jp/

1883 年（明治 16 年）在東京日本橋人形町以「白山眼鏡店」之名創業。1954
年設立「東京眼鏡光器」，1960 年將社名更改成現在的「東京眼鏡」。從將
眼鏡視為單純的視力矯正工具的時代開始，就迅速將眼鏡的功能認定為「時
尚單品」。1972 年開始提出廣告標語「眼鏡是臉的一部分」，建議提醒大眾
「眼鏡作為時尚的重要性」。自 2008 年提出「觀看力。吸引力。」這個企業
主旨，而且為了從提高視覺功能和時尚性這兩方面來支援，開始發展眼鏡專賣
店事業。2020 年再度以「眼鏡是臉的一部分」這句話宣示企業主旨，不只是
熟悉這個廣告標語的世代，也針對新世代提供舒適視覺（Quality of Vision）的
服務。在 2021 年迎來創業 137 年。

基礎篇插畫

eba

| Twitter | @ebanoniwa | pixiv | 26729452 |

Comment　我喜歡上床或睡覺之前摘下眼鏡的那一瞬間，
會產生這是「一天的尾聲」的感覺。

插畫家。親自負責 VTuber 設計、MV 插畫等工作。主要實績有《き
らめく瞳の描き方》、《カッコいい女の描き方》插畫＆製作花絮
（都是玄光社出版）等作品。

眼鏡男子の畫法

作　　　者	玄光社
翻　　　譯	邱顯惠
發　　　行	陳偉祥
出　　　版	北星圖書事業股份有限公司
地　　　址	234 新北市永和區中正路 458 號 B1
電　　　話	886-2-29229000
傳　　　真	886-2-29229041
網　　　址	www.nsbooks.com.tw
E－MAIL	nsbook@nsbooks.com.tw
劃撥帳戶	北星文化事業有限公司
劃撥帳號	50042987
出 版 日	2022 年 12 月
I S B N	978-626-7062-17-3
定　　　價	450 元

如有缺頁或裝訂錯誤，請寄回更換。

國家圖書館出版品預行編目 (CIP) 資料

眼鏡男子的畫法 / 玄光社作；邱顯惠翻譯 . -- 新北市：北星圖書
事業股份有限公司 , 2022.12
144 面；18.2x25.7 公分
ISBN 978-626-7062-17-3（平裝）

1.CST: 人物畫 2.CST: 男性 3.CST: 繪畫技法

947.2　　　　　　　　111002539

官方網站

臉書粉絲專頁

LINE 官方帳號